U0164598

梁劍英 著

青森文化

音樂隨我

——感恩遇見一切真摯的情誼

灑脫自在、直抒胸臆：一位澳門音樂家的豐富生涯

——戴定澄教授 誠意推介

目錄

音
樂
隨
我

序

2022 年初春之日，我應約同梁劍英老師咖啡聚會，聊興正濃之時，梁老師話鋒一轉，提到她的自傳寫作計劃，不免令人稱奇——音樂家寫回憶錄的有不少，唯剛屆退休年齡即計劃這種生涯記錄尚屬少見，更遑論其內容廣度、深度與外在表述的構思難度，確是一件挑戰性強、令人敬佩的工作。了解梁老師的朋友們都知道，這正是她一以貫之的積極、主動、樂觀的生活方式和文思活躍之精神狀態的顯露。作為友人，當然是滿心期待。

然而，只是短短半年時間，我即已收到了梁老師的電子書稿，令人稱奇的同時先睹為快。書中所敘所述，一氣呵成，直抒胸臆，而文筆則顯現出自在自如，流暢灑脫的風格，令人印象深刻而受感染。

這位在鋼琴演奏、教學及相關學術研究諸領域成果豐碩、影響廣泛的高校音樂課程副教授，在書中披露出更多的是一位體貼的女兒、深情的妻子、慈愛的母親，同時亦為一位學而不厭、孜孜矻矻的學子和誨人不倦、桃李芬芳的專業人師的點點滴滴，其誠摯、其理念、其抱負、其成就，均可榮耀其前輩，同樣也啟示其後輩。潤物無聲，應該是此書在記錄個人生涯點滴的同時，留給讀者的寶貴啟思。

戴定澄 音樂學博士 / 教授

音樂隨我

自序

　　這本書和我以前寫的內容完全不同，前幾本是實用性的，關於鋼琴知識和教學技巧理論等。而這次卻是唯一的、用自傳形式描述過去經歷的一項大膽嘗試。所以，你可能會讀到一些令你驚訝的往事和想法，感受到一個真實的我。

　　隨著近年鋼琴的熱潮，學習彈鋼琴的人越來越多，一些有天分的兒童很早便接受了專業培訓。回顧自己，差不多到了中學畢業，決定讀大學的時候，才立志要學好鋼琴。慶幸的是，自從我找到了自己的人生方向之後，幾十年以來一直朝著這目標不斷努力，終於成就了今日的我。這過程是相當複雜的，除了個人因素之外，也包含了澳門的社會因素和歷史背景等。所以，我很想把這些教和學的心路歷程寫成故事，讓那些喜歡彈琴，或正在為追求音樂夢想而感到迷茫的朋友們分享。

　　同時，我也想借此著作，記錄那些曾經對我很有影響的人和事，例如我的父母、兄弟、老師、褓姆等，他們陪伴我成長，對我早年的性格形成有著非常深遠的影響。在維也納讀書的時候，雖然過著孤單簡樸的生活，但精神上還是挺幸福快樂的，憑著對音樂的熱愛和追求，以及為前途奮鬥的毅力和決心，我的生活過得很充實有意義。後來我進入社會做事，又幸運地遇到一些鼓勵我、支持我的好朋友和人生伴侶。還有

音
樂
隨
我

8

我的學生們，因為他們選擇了我做導師，我們才有緣
一起學習、探究，並促進了「教學相長」的效果。

出生和
音樂啟蒙

我出生在越南。在二十世紀初，很多中國人遷徙至越南、緬甸、泰國等地，我的父母親也是其中之一。

父親梁錦昭（1915-1973）是廣東新會縣人，自小父母雙亡，寄居在香港的姑媽家。姑媽繼承丈夫的遺產生活，經濟條件頗佳，住在香港半山區的豪宅，為父親供書教學，視如己出。她自己唯一的親生子，卻是一個不能自理、口齒不清，一輩子需要別人照顧的人。在這樣的生活環境之下，養成了父親沉默寡言、奮發向上、刻苦耐勞及獨立自主的個性。中學畢業後，他隻身前往越南打拼，由於工作勤奮，又懂英語和在當地學了法語，所以在曾經是法國殖民地的越南頗受歡迎。他初時在一出入口公司工作，後來自己組織公司做老闆，生意越做越大，為當地華人社會和經濟發展作出了貢獻。

母親江佩文（1916-2006）是廣東寶安縣人，隨父母移居越南。那時代，社會仍然受女子無才便是德的封建思想影響，女性一般沒有機會讀書寫字，但由於外祖父是一位開明的知識分子，他偏偏堅持要讓我母親像男孩子一樣去私塾念書。除了上學，她做了很多當時一般女孩子不會做的事，例如騎馬、吸煙、讀報紙，也是一位武俠小說迷，以至把我的名字也改成了小說中的英雄俠士。她個性堅強，但也有非常女性化的一面，例如因為濃厚的興趣自學了各類型的編

織、繡花、裁縫等手藝。由於長時間專注於手工藝創作，從青年時代開始，已經是一位很出色的編織老師。

1940 年，父母親在越南結婚。他們郎才女貌，情投意合，外表相當匹配，經雙方長輩同意順利結婚。我於 1954 年在西貢，即現在的胡志明市出生，在家中排行第五。家中兄弟姐妹一共六人，大姐、三個哥哥和一個弟弟。此外，還僱用了一位廚師歡姐、二位褓姆。一個大家庭共十一人過著安穩的日子。父母親雖然在心裡疼我們，但從不嬌縱我們。這點可以從以後發生的事例去証明。

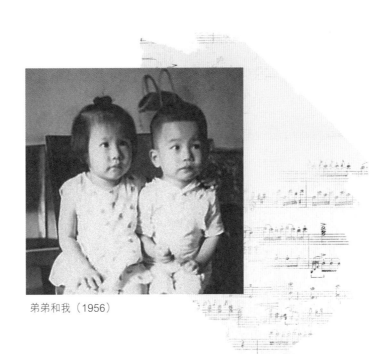

弟弟和我（1956）

由於當時醫療技術有限，婦女婚後一般都生養多個孩子，除了嚴重影響女性的健康和生命，嬰兒的存活率也低。在我四哥出世之後，即我出世之前的幾年裡，母親生了三個男嬰，可能是照顧不好或身體太弱了，他們都不幸在出世後不久夭折了。到我出生時身體也是非常孱弱瘦小，我們家女孩子本來已較稀少，再加上前車可鑒，所以父母都很緊張我能否存活。

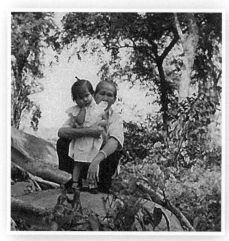

與好姐攝於越南西貢（郊外野餐 1956）

經過多番認真考慮，終於請了一位來自廣東花縣的褓姆「好姐」，原名徐轉好（1910-1978）來照顧我。後來我弟弟出世，她也照顧六弟。母親是一位重情義的人，除了好姐正常的工資，在我和弟弟各滿一週歲的時候，為了答謝她照顧我們的功勞，共贈送了兩枚厚重的純金戒指給好姐。

那個年代，很多沒有結婚或單身的中國農村婦女，沒有機會讀書識字，為謀生計，選擇離鄉別井，跟隨中介來到完全陌生的國家做家傭。她們大部分是勤勞而樸實的女性，如果幸運的遇上一戶好人家，就會很願意被接納成為家庭成員一樣過日子了。好姐的丈夫在家鄉英年早逝，沒有留下兒女，自然地把所有的愛都傾注在我身上。她這輩子只打過兩份工，來我家之前還在越南替另一個家庭工

作了二十年。除了日夜照顧我的起居飲食，對我更是觀察入微。一次偶然的機會，她抱著我經過一間學校的操場時，發覺我目不轉睛地欣賞小學生的歌舞表演。自此之後，每天下午都帶我去觀賞老師帶領小朋友載歌載舞。

越南受到多種民族文化影響，音樂種類繁多，是一個富有音樂感的民族。看了小朋友的表演，回家後我陶醉地模仿聽過的優美旋律和舞蹈。當時圍觀的親友們，都被我有趣的舉動逗得很開心，特別是我年邁的外婆，覺得這小娃娃可愛極了。他們的反應，間接鼓勵了我繼續去自編自演。我覺得這應該是我最初，也是無意之中所接受的音樂啓蒙吧。這情況一直維持至我們搬來澳門之前。

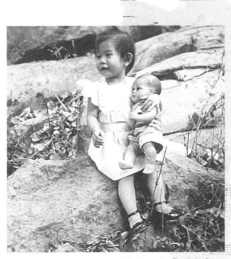

穿著母親做的衫裙，抱著十多年前
屬於大姐的洋娃娃（1956）

澳門生活

大約在我三歲那年，南北越戰爭已經爆發，父親為了一家人的安全，以及我們的學業前途著想，決定帶同好姐和廚師歡姐，共十人搬來澳門定居。那時遷出越南的中國人也不少，他們在澳門建立了一個「澳門越南歸僑總會」，以便僑胞們互相聯繫照應。來澳門之後，父母經常在閒談中向我們敘述越南生活的點滴以及掛念仍然留在當地的親友，又在重要的家庭聚會裡烹調越南餐，使我從小對越南產生了一份親切感。

父親為我們選擇了一所位於市中心，校譽很好的學校「培正」，為了上學方便，安排我們住在學校附近。當年也有不少僑胞住在這個區域，而他自己一個人卻返回香港租地方居住及打拼。那時的香港已經是一個繁華都市，工作機會比澳門多，紡織業興盛。父親首先選擇了在紗廠工作，幾年後又在九龍經營平安大酒樓的生意。通常是每星期六傍晚坐「佛山」或「大來」船公司的大船回家，回到家裡已經是深夜十二點了。星期天和我們共聚天倫，澳門所有公園和景點都有我們一家人的足跡，然後星期日晚又坐夜船回香港工作了。

三個哥哥比我大五至八年，他們來到澳門不久便入學校讀書，他們各有不同性格和興趣愛好。弟弟（1955-）和我只相差一年，我們常常一起玩耍和學習、分享身邊的事物。大姐（1941-）比我年長十三歲，

越南街頭（1957）

她在越南高中畢業後直接去北京讀大學，之後回香港跟父親居住，所以童年時代我和她接觸不多。反而與兄弟們一起打鬧成長，性格也就受到他們的影響。

　　五十年代，高士德區、盧廉若公園一帶，多數是有花園的二層獨立屋，我們住在二樓，樓下租了給一個醫生家庭。母親除了負責管理澳門物業的租務，她勤儉持家，我們冬、夏天穿的所有衣服全部都是她親手做的，她還幫歡姐、好姐代筆寫信返家鄉的親戚。她把家裡佈置得很漂亮溫馨，例如梳化套、枕頭套、檯布、窗簾等，都是她精心做的手工藝品。在花園、露台、和天台種了各種果樹和花草樹木等，後來還養了一隻狗。

　　那時，我尚未夠年齡入讀幼稚園，每天在家裡陪好姐做家務、聊天，她有時向我描述她在故鄉的親戚，

以及少年時代在農村耕田的艱苦生活，告訴我要珍惜讀書求學的機會。空閒時候，我喜歡去露台觀看街景。那時人、車稀少，從清晨到晚上不同時段會有各類賣水果、零食或回收五金、甚至幫人磨刀的小販推著車叫賣。我們訂閱的報紙，每天早上準時由一位踩單車的哥哥風雨無阻地拋擲至二樓的露台裡。到我讀中學時，這些勤勞的流動小販，已經漸漸擁有自己的小店舖了。夏天颱風襲澳，街道水浸成河，行人冒著風雨狼狽奔走，對面屋的大樹也快被風吹倒了。天晴時，和弟弟上天台玩耍，在花叢中觀察昆蟲的成長過程、看果樹開花結果、騎兒童三輪車，通常是我做車夫，弟弟坐後面扮乘客，在寧靜得聽到蟋蟀叫聲的夜空觀望星星和月亮。

平時也好奇地觀察母親專心織冷衫和栽種花卉的模樣。記得有一天她問我要不要織一條小頸巾給洋娃娃？編織對一個三歲半的小孩是很不簡單的事，首先學怎樣拿起二枝長針，然後學起步針及基本低針，那時常常織錯，不久便失去耐性很想放棄了。但是母親卻不厭其煩，一次又一次的幫我拆除錯針或修補因漏針而造成的小洞，等我心情好了再鼓勵我嘗試。不知道過了多少天，改了多少次之後，小頸巾終於完成，可以掛在洋娃娃的脖子上了。從這項互動中，我學會了若決心要做一件事，必需堅持和有耐性。

與弟弟在澳門影樓合照（1958）

童年的趣事

四歲的我，第一次離開家人進入一個陌生的環境，雖然母親事前和我做了入學校的思想準備，但是，與好姐離別那刻的心情仍然是很難受的。有幸的是，被和藹可親的老師和鋼琴音樂所吸引，心情瞬間就變好。那時的幼稚園低班基本不需要讀書寫字，每天的課堂安排很輕鬆。老師會講故事，引導小朋友懂禮貌、守規矩、安靜不騷擾別人，以及在附設的兒童遊樂場內有秩序地玩耍等。中午飯後可以午睡，然後高、低班一齊上「唱遊堂」，這是把唱歌、跳舞、遊戲或慶祝節日等形式綜合而成的大課堂。久違了曾經令我著迷的越南兒童歌舞，在這裡又可以親身體驗，所以很快便適應了這種多姿多彩的校園生活了。

記得小時候，頑皮的哥哥們總是喜歡作弄我和弟弟，例如三哥（1948-2018），故意把我心愛的物品收藏起來讓我找。如果大家發生爭執甚至打架，明知打不贏，還是想盡辦法去還擊，所以他們自小給我起了一個滑稽的花名「撐雞」，來自廣東話「死雞撐飯蓋」的意思。母親通常不會出面干涉兄妹之間的玩樂打鬧，她認為過度的干涉，反而會影響手足之間的親情。雖然我是家裡唯一的小女孩，又經常生病，但不會因此而特別受到呵護；相反，我必須自己勇敢地面對狀況。後來好姐多次開解我，才逐漸明白，這只是他們想和我玩又不善於表達的一種溝通方式，只要我不緊張，他們就沒興趣開這些無聊的玩笑了。我常把心裡覺得委屈的感受向好姐傾訴，她往往用三言兩語

幼稚園唱遊堂（1959）

就幫我把情緒平復下來了。好姐雖然出身農村，沒有學識，但品德高尚、明辨是非，她待人接物的態度和生活智慧深深地影響著我。母親深知好姐對我的好，從小教我要孝敬好姐。例如家裡有特別美味的零食要分享時，總不忘吩咐我也給好姐送上一份，並且調侃說：「趕快拿一份給你契媽啦！」

我升上小學後，功課不多，不需要課外補習。基本上，下午放學回家大概只需要花一小時便完成所有功課，每晚飯後和母親一起收聽八點鐘香港電台播放的偵探小說，九點上床睡覺。我和弟弟在星期日早上，經常被哥哥們差使去街邊檔為全家人買腸粉，還要記住每人要加甚麼甜、麻、辣醬等。某周末晚上，哥哥

們差使我倆去隔兩條街，剛開業的雲吞麵店買外賣，我記得出門時已差不多晚上九點半，街燈很暗，麵店顧客仍源源不絕，店主生意應接不暇，我們耐心地站在門口等，一直等到十一點，仍然無人理會我們。那時沒有電話，無法與家人取得聯絡，正在焦急之際，見四哥踏單車來找我們，慌張地說不用買了。回家後聽到母親下令以後不准小弟妹晚上去街。

母親不是一位囉唆說教的人，但她處事公平，如果我們做得不對或太過份，她會適時且簡短地提醒，再不改才會被禁制。她對我們的學業成績也不苛求，我在班裡成績並不突出，只是操行一直很好。我曾在讀小學六年班時，經常與同學們在運動場練習至傍晚，她也沒有阻止，結果在全校運動會裡竟然創下打破歷屆紀錄的成績。最重要的是，離開學校之後，我們各人都有能力朝著自己的興趣和專長，例如在音樂、科學、電子工程、生物化學、心理學等不同領域發展，並獲得一定的成就。

我在這所學校一直讀書至中五畢業，早期的校舍是用了一位富商——盧廉若故居的大部分，而另一部分則屬於嶺南中學校舍。除了古色古香的建築物作為行政大樓及課室，還有前後大操場、噴水池、蘇杭園林設計風格的石山、竹林、亭台樓閣、九曲橋及很大的蓮花池塘等。校園內種了很多高大的果樹及各種美麗的花卉，引來蝴蝶和蜜蜂等昆蟲，還養有猴子、貓、

狗、鳥類等動物使人目不暇給。我和同學們常常趁小息或上課前好奇地在校園裡探索，對學校的生態環境非常熟悉。那年代，我們沒有很多玩具，但是爬石山、去操場盡情跑跳、收集從樹上掉下來的雞蛋花、果實、樹葉、去池塘觀賞蓮花、金魚、烏龜、蜻蜓、蝌蚪、青蛙等就成為校園生活的一大樂趣。無論在學校或家庭，每天和大自然接近，滋潤了我的精神生活，無意中孕育了喜愛接近藝術的心靈。後來，大約在我中學畢業後，在 1973 年，澳門政府將盧廉若花園購入，作為文化遺產建築物，公開讓市民遊憩。而學校只保留了原來行政樓及課室操場等面積。

與大姐合照（1961）

學校的
藝術課

在六十年代，音樂、美術、勞作、體育等科目普遍不那麼受社會大眾重視。在學校裡，中、英、數被視為是重要的科目，而音樂、美勞、體育是比較次要的「閒科」。上這類課氣氛輕鬆，每周一堂，老師對學生沒有很嚴格的評核要求，也沒有比賽，只是對表現特別好的學生加以表揚和鼓勵而已。現在回憶起當年的老師，仍然非常佩服他們的才華，慶幸曾經在那麼輕鬆和無壓力的童年時代與他們相遇，分享藝術之美，並留下深刻的印象。

記得自幼稚園至小學四年班，每學期完結前或逢節日假期，學校會舉辦一些慶祝典禮活動，其中歌舞表演是指定項目。學生平時沒有額外的歌詠或舞蹈興趣班，當學校需要表演節目，就臨時請黃慕貞老師安排。黃老師曾經連續兩次做我班的班主任，除了上課，對籌備歌舞表演亦很有心得。通常她自己選出一小隊同學，有效率地排練幾次便正式上台表演了。從幼稚園至小學我一直不停地被老師指派演出，樂此不疲。而母親則默默地幫我預備表演服裝、化妝和頭髮造型等，習以為常，充分與老師合作。儘管我是常被老師重用的表演者，父母親從來沒有在親友面前炫耀，他們的低調處理，使我也不覺得自己有甚麼了不起，反而知道要盡力去做好，才不會辜負老師對我的信任。

我和父親很少接觸，最記得是我大約八歲那一年的冬天，母親帶著我和弟弟去香港他工作的「平安大

小學的蝴蝶舞表演，左第二位（1961）

小學的歌舞表演，左首位（1963）

酒樓」與他飲茶吃點心，那天他特別開心，溫暖的手拖著我和弟弟的小手在熙來攘往的彌敦道上走路，感覺非常溫馨。現在回想起來，也算是我對父親的珍貴回憶了。父親雖然在香港工作很忙，除了週末，若學校有重要的節日或表演，他一定會趕回來出席。他對哥哥們比對我和弟弟更嚴厲，所以他們會害怕與他溝通。那時候，原子筆在香港剛開始流行，哥哥們都很渴望能夠擁有，但又怕被父親拒絕而不敢開口。那時一般澳門市民家裡都沒有電話，於是由我用稚嫩的筆跡寫了一封信寄去香港給父親，懇求他買。沒想到他很受感動，回家後，第一件事就是送給我們每人一枝新款的原子筆。父親在我們心目中是位很威嚴的一家之主，家裡最重要的事情都由他來決定，從這件事讓我們感受到嚴父溫情的一面，那天我們從心底裡感到滿足和幸福。

自從原子筆事件之後，我也漸漸長大，對於三哥的頑皮作弄已變得無動於衷。因此，他又想出另一類新款的遊戲，就是要挑戰我和弟弟的膽量和勇氣。例如，看誰有勇氣在天台只有七吋闊的圍欄上走一圈，又或者從雙層床的上層跳去距離一米的另一張單人床？我通過了這兩次考驗之後，以後就不再接受他的挑戰了。不是因為我沒膽量，而是我漸漸明白這些都是無意義的危險動作，不值得做。最重要的是，我害怕被好姐見到我們這樣玩，會令她非常緊張和擔心。

音
樂
隨
我

小學田勁運動，四哥拍攝了我衝線的瞬間
（1966）

學鋼琴
的機會

大概是我六歲那年，父親有一天問我們各人喜歡甚麼聖誕禮物？我即時想不出要甚麼，他反問我：「要不要一具玩具鋼琴？」那年的聖誕節早上醒來，驚喜的發現在我床頭放了一個紅色禮盒，拆開一看，是一具紅色、木材做、有三隻腳的平台玩具鋼琴，十幾個短小有音高的琴鍵，琴的橫度大約如今天電腦的鍵盤。每天完成功課後，就把在學校唱過的歌曲摸索著音高彈出旋律，然後就跟著自彈自唱，非常享受。在所有家庭成員中，最有耐性聽我彈玩具琴的要算是好姐了。好姐曾經教我唱了幾首悅耳的廣東兒歌，至今仍留有印象。

大概是八歲那年，家裡買了一部二手的直立琴，那是因為大姐從北京短暫回澳門時建議買的，她在越南也曾學過彈鋼琴，由於長居香港，很少見她彈，只聽過她彈了幾句《給愛麗絲》。那年代澳門很少鋼琴老師，鄰居介紹了一位住在附近、會彈鋼琴的中學男生，和三哥同齡，也是越南歸僑，三哥和四哥跟他學了一年，我在兩位哥哥的影響下開始彈鋼琴。二哥（1946-2016）沒有興趣學琴，他的課餘興趣就是自製各款迷你型原子粒收音機。

自從有了鋼琴之後，週末又多了一項新的家庭活動——父母親開始帶我和弟弟去戲院看電影。那年代，市民生活節約，兩位小童可以用一張戲票入場，共用一個座位。六十年代香港大量製作了很多粵語長

一家八口（1963）

片，而美國的荷里活也有很多不同題材的著名電影。順應潮流，澳門建了好幾間戲院，生意很好，隨著時代變遷，營運至今的舊戲院只有「永樂」一間。父母親非常喜歡看西片，特別是獲奧斯卡電影獎那些鉅片，卻從未帶我們看粵語片。後來我讀到中三，父親從香港帶回來第一部十九吋的黑白電視機，我才首次欣賞到電視重播的粵語長片。

還記第一套觀看的電影是重映的黑白片《魂斷藍橋》，它的主題曲《友誼天長地久》給我留下了非常深刻的印象，從此便愛上了看電影。《藍色夏威夷》裡面有很多經典的貓王名曲，歌舞片《萬花嬉春》、《歌劇魅影》，還有其他關於古羅馬歷史、戰爭、聖經故事、偵探破案、特務占士邦等不同題材的電影共數十部，擴闊了我對不同文化的視野，也豐富了我兒童時期的精神生活，和對表演藝術的領悟力。

十六世紀中葉，首批葡萄牙人來澳門，四百年以來，外國人陸續移居澳門，其中部分是很有音樂天分的傳教士。他們除了做彌撒，崇拜天主，亦同時是傳播西方音樂的媒介。在社會的需求下，建造了不少漂亮的教堂及修道院，著名的聖若瑟修院於 1728 年創辦，培訓了很多中國和東南亞各地的教會人員。而原來富中國特色的古廟也被保留下來，使澳門成為一個歷史文化背景獨特，中西文化交融的地方。

在這樣的氛圍下，1962 年，澳門第一所音樂學院——聖庇護十世音樂學院（Academia de Música S. Pio X），由畢業於葡國里斯本國立音樂學院高級作曲系的葡藉區師達神父（Fr. Aureo Castro, 1931-1993）創立，成立時以天主教會轄下的學校形式出現。區神父出生於葡萄牙亞速爾群島（Azores）的皮庫島（Pico），十四歲來澳門，在聖若瑟修院讀神學，並跟隨司馬榮神父（Fr. Guilherme Schmid, 1910-2000）學音樂。司馬神父出生於奧地利柯斯坦鎮（Hornstein），1939 年應聖若瑟主教邀請來澳門，他曾在維也納及柏林音樂學院進修作曲及指揮，在澳門逗留期間，栽培了不少音樂人才，如作曲家林樂培（Doming Lam, 1926-），十二歲開始跟隨司馬神父學音樂，留學加拿大後定居香港，享有國際作曲家的聲譽。還有現居台灣，著名的音樂學家劉志明（Lau Chi Ming, 1938-）教授等。司馬榮神父對澳門早期音樂教育作出很大貢獻，於 1966 年返回奧地利。

六十年代澳門的琴行只有「康樂」和「上海」
兩間，業務主要是調音和賣琴。有一次調音師來為我
家鋼琴調音，剛巧父親在家，閒談時向我們推薦了這
間音樂學院。諮詢了我和弟弟的同意後，父親便帶我
們去報名了。我在這間學校由啟蒙開始，共學了四年
半。學院早期的師資大概由區神父和許天德神父（Fr.
Cesare Brianza S.D.B., 1918-1986），以及他們教
出來的第一批程度較高的學生所組成，所以我初學的
第一、二年，先後的兩位老師都是區神父的高年班女
學生，在澳門可以買的初級教材只有湯普森（John
Thompson）、拜爾（Beyer）和哈農（Hanon）等。
學院招收的學生大部分來自中、小學，他們利用課餘
時間上課，也有少量成年人在工餘時間來學習音樂。
學院後來漸漸增強師資陣容，成立至今，已經為澳門
栽培了不少音樂人才。

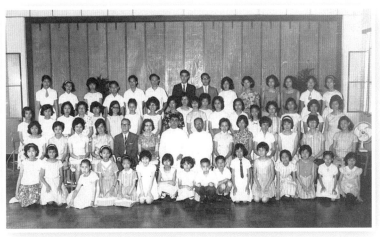

聖庇護十世音樂學院全體師生合照（1963）。我蹲在第一行左數第八位，
第十位是我弟弟。

由於音樂學院離家較遠，那時葡屬的澳門，只是一個寧靜樸素的小港灣，除了幾條往返重要街道的巴士專線之外，三輪車是常用來載客的交道工具，在市區及校區附近都有三輪車停泊等客的站。母親每星期都僱用三輪車送我和弟弟去上課，車的後座可以坐兩位成年人，我們一大兩小剛剛夠坐，還可以享受乘車兜風的樂趣。弟弟因為對彈琴興趣不大，很少練琴，所以他只學了一年。後來就改由四哥（1949-）踩單車載我坐車尾去上課，直至我可以自己走路去音樂學院為止。

　　我在學院的第三年，被分配去跟許天德神父學習。許神父是義大利人，出生於義大利北部基里亞市（Chiari-Brescia），1935年來華，曾在上海攻讀神學，及葡國里斯本國立音樂學院深造，在澳門創立了享譽全東南亞的葡光兒童合唱團。他穿著神父的白色長袍，用廣東語授課，對音樂的理解力很強，音樂感豐富，上課時常常把旋律自然地唱出來，喚起了我心中的音樂感。此外，他性格開朗，對學生很和氣，上課時氣氛很輕鬆愉快。我四哥也曾在這音樂學院跟許神父學習，後因為功課忙就停學了。那幾年的正規學習對他的音樂修養很有幫助，他一直是一位古典音樂愛好者。在學院學習過程中，我曾經被選在期末學生結業音樂會上演奏，父親還專程從香港過來出席音樂會，並與老師及院長打招呼，那一次澳門教區主教及重要的葡籍政府官員都有出席（如圖）。此時，三

哥和四哥開始喜歡聽我彈琴,並使用平輩之間聊天的
語氣和我交談,有時還在他們的同學面前誇讚我,也
不再稱呼我「撐雞」,兒童時期的玩鬧階段一去不復
返。

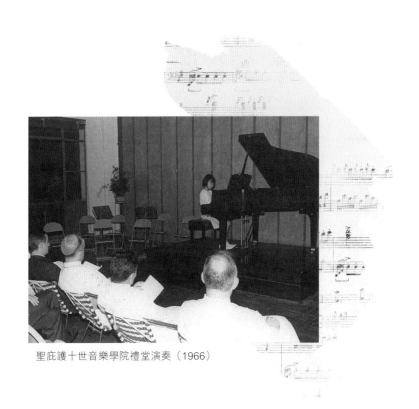

聖庇護十世音樂學院禮堂演奏(1966)

多變的
少年時代

上了中學，我的生活發生了很多變化。例如作息時間和學習模式和小學不同，小學時一齊玩耍的同學已轉校或沒有和我分配在同一班（中一共有信、望、愛三班），二哥和三哥分別去了日本和澳洲讀大學，歡姐轉去另一個家庭工作。弟弟和我也漸漸長大，不需要褓姆了，於是好姐就代替了歡姐廚師的工作，家裡氣氛突然變得很冷清。

與好姐攝於澳門家陽台（1968）

新的環境需要時間去適應，加上本來虛弱的體質，似乎無法負荷身體突然快速生長的需要，常常不舒服臥床、沒精神、面色蒼白、沒有氣力，對所有事物都提不起興趣。母親帶我去看西醫，醫生說我沒有病，服用維生素就好。但這情況卻嚴重地影響了我的學習和情緒，由於長期的疲倦，悶悶不樂而無法集中精神上課，加上功課增多，成績明顯地沒有小學的時候好。而且我的行為也開始發生變化，總喜歡在同學們喧嘩熱鬧的時候躲起自己，和他們甚少交流，變得很冷酷、神祕。母親對我的成績無意見，表示能夠升班就滿意了，對我的行為和情緒變化也處之泰

然。只是有一次，關心的問我放學後為甚麼不立即回家？我如實告訴她留在學校的圖書館看書、雜誌和做功課，她信任我，以後也沒有再問。

中一的下學期，甚至連鋼琴也提不起勁去練，雖然許神父對我很和氣，但可能自己練習方法不對，加上身心狀況欠佳，不能集中精神去練，當然也沒有進步。我覺得沒有進步又何必去上課呢？我問了母親意見之後就停學了。雖然不去上課，但我沒有放棄彈琴，我常常在家把喜歡的樂曲片段反覆的彈奏，並以此自娛。

到了中三下學期，學音樂的願望又在我心中燃燒。剛巧鄰居的女兒學鋼琴，介紹了她的鋼琴老師給我。梁（Cecilia Liang）老師早年曾跟隨一位俄籍音樂家夏理柯（Harry Ore, 1885-1972）學琴，夏先生畢業於聖彼得堡音樂學院，獲鋼琴演奏和作曲兩個學位。1920年離開蘇聯前往遠東，約1921年定居香港，並在廣州、香港和澳門進行演奏和教學活動，栽培了一些音樂家，對中國近代樂壇有較重要的影響，音樂家冼星海（1905-1945）、澳門鋼琴家蔡崇力（1951-）先生也曾跟他學習。

梁老師當年的居所，是位於澳門文第士街，國父孫中山紀念館旁邊的一棟大型花園別墅，大宅建築於廿世紀初，據說是祖傳的物業。樓下是居住用，二樓

的大廳是學鋼琴、樂理和視唱課用，還有練琴室，仿如一小型的音樂學校。梁老師曾自嘲說小時候被父母逼著學琴，想不到現在謀生有用。她聽得出我熱愛彈琴，並表示很羨慕我享受彈琴的樂趣。我欣賞她積極、拼搏的生活態度，在當時的社會，算是比較少有的女強人了。我曾經見過她很生氣地批評學生的模樣，但對我卻頗和氣友善。其實，她對我的評價和態度就已經是學音樂的一種鼓勵了。我跟她學了一年多，她幫我順利考完五級鋼琴和樂理，然後直接跳去考八級琴。那時澳門考琴人數不多，沒有考場，每次都是由大姐帶我去香港通利琴行考。

跟梁老師學琴之前，我向母親要求換一架好一點的鋼琴，因為原來舊的琴性能和音準太差，到了不能再維修的地步了。經調音師介紹，一個全新、由桃花心木做的「星海」牌直立式鋼琴由上海運來要一千六百元澳門幣。母親同意以舊換新的方法買，但新琴實在太貴了，舊的也賣不了多少錢，除非我自己肯付一半費用，即八百元。母親從小教導我們把所有利是錢，及每月五元的零用錢儲起，平時不用，真正需要時就有錢用了，如果決定買新鋼琴就得把多年來的儲蓄全部拿出來用。母親此舉是要我自己考慮是否值得花這筆錢，以及是否持續學鋼琴。

我讀中四的時候，我四哥正準備去美國留學，他很關心我的音樂學習，臨別前贈我一本當時第一次出

版，由王沛綸編著的《音樂辭典》，我滿心歡喜接受了他這份心意，這本書一直有用並保留至今。此時家中卻突然發生噩耗——父親在香港中風了。他為了讓我們全家在澳門過著安穩的生活，一個人長年累月在香港工作，奔波勞碌、早出晚歸，也太辛苦了。由於病後需要長期休養，他停職後返回澳門居住。那時，惟恐自己的練琴聲太吵，妨礙他休息，而且考完八級又沒有新的練習目標了，倒不如自己在家喜歡時就彈，何況父親沒有了工作後，家裡經濟條件大不如前，於是我又有停學的想法，母親同意了。

中學時期的我（1970）

中學畢業
遇恩師

中五，1971 年，即五年制中學最後一年，學校按照同學將來升大學的意願，分成文、理組，我選讀文組。這是我中學最難忘的一年，功課不算多，老師們各有性格和專長，上課氣氛輕鬆愉快。特別是能夠和一些聰明、活潑、機智、勤力又幽默的同學結伴，上課時大家就坐在鄰位或相距不遠處，常常互相關心、幫助，無話不談。有時，某同學風趣地模仿老師講課時的小小口誤或攪笑的小動作，大家就可以笑個半天了。我們這群純真、有朝氣，對前途充滿憧憬的伙伴互相學習、互相影響。部分同學選擇中五畢業後出社會做事或去外國，也有為了升大學作準備而繼續留校讀中六。因此，大家都很珍惜中學最後一年的時光，音樂老師李東尼還為我們班創作了賢社社歌。畢業之後大家就各奔前程了，有去世界各地或留在澳門發展的。現在大家都退休了，還常常保持聯繫，社歌也還在唱。

由於我一直使用香港兒童身分證，到十七歲便需要換成人身分證。為了換證，我必須在十七歲前搬去香港居住，即十七歲生日之前便要離開澳門的家人和同學，雖然很不捨得，但我想，香港的音樂水平遠比澳門高，音樂活動和音樂老師也很多，這可能是個學音樂的好機會呢。

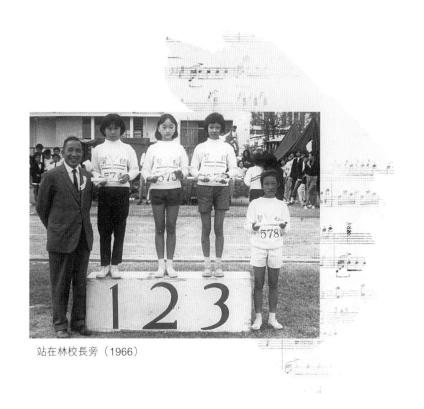

站在林校長旁（1966）

　　母校的林湛校長（在任期 1962-1974）知悉我的
困境後，非常熱心的推薦我去香港珠海中學插班讀中
六預科。以前在課堂小息時，常常經過學校的後操場，
總會好奇地抬頭望向校長室，見林校長坐在窗前的書
桌上埋首讀書或處理學校公文，覺得他是一位好學不
倦的人，是我們學習的好榜樣。當時澳門尚未有大學

成立，畢業生想去鄰近香港讀大學也是一個不錯的選擇。因為香港浸會學院（1994年正名為香港浸會大學）和澳門培正都屬同一教會，互相有聯繫，而且他們當時的校長謝志偉博士（1934-）也是在澳門培正中學畢業的。經過雙方協議後，浸會學院歡迎林校長推薦畢業生過去讀大學。為了肯定我們可以直接升讀大學，六十多歲的校長雖然身體不舒服，面色紅暈，仍然滿腔熱情地帶領著我們幾位中六同學去香港。平時慈祥客氣的校長，為了我們的學業，竟然像個緊張的慈父，向教務主任不厭其煩地展示我們每人的優異成績表。終於我們全部被錄取了，而當年被錄取的同學，也不負所望，畢業後對社會作出應有的貢獻。

　　家裡多年來訂閱香港《華僑日報》，是當時很受歡迎的香港報紙，厚厚的一份，包羅萬象，除了新聞，還有其他不同的副刊。我常常關注他們報導的文化藝術消息，以及香港電台的古典音樂節目。有一次我聽到香港電台訪問十五歲的鋼琴好手郭嘉特，因為當時八級考試「優異」成績而獲英國皇家音樂學院頒發獎學金去英國深造。陪同他的鋼琴老師屠月仙女士也接受了主持人的訪問，當主持人祝賀她的教學成績時，她謙虛地回答：「都是郭同學自己肯努力吧。」我聽了那次節目之後，覺得屠老師是一位很有辦法的好老師，很渴望能夠在香港拜她為師。後來經親戚朋友幫忙，輾轉打探屠老師的下落，終於在我居港後第二個月約去她家見面，她聽我彈完一首蕭邦圓舞曲之後，

誠懇地說了一句：「你真的有很多東西要學。」我不加思索地秒回：「我知道我不懂的太多了，希望你可以教我。」可能她被我的誠意打動了，這兩句對話之後，便安排我上課時間了。我當時真的很開心可以做她的學生，覺得前途有了希望，還暗中下定了決心，絕不會辜負她的教導！後來郭嘉特先生從英國學成回港，自 1989 年起，成為香港演藝學院鍵盤系主任至今。

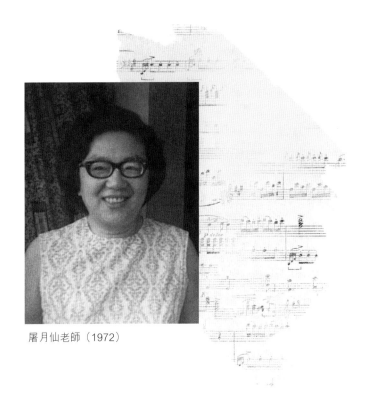

屠月仙老師（1972）

奮發圖強在香港

七十年代的香港是個繁華的國際大都會,生活節奏比澳門快很多。我住在大姐和姐夫位於銅鑼灣的家裡,他們結婚後育有兩個年幼的子女,所以大姐沒有出外工作。二哥剛從日本留學回來香港,正在找工作,還有姐夫的姪兒阿德,讀中二,共七個人住在這個位於十一樓的三房廳單位裡。專屬於我個人的地方是碌架床的上層,和放在大姐和姐夫房間內,從澳門搬過來的「星海」直立鋼琴。我和阿德輪流幫忙家務及有時要照顧兩位小姨甥,大姐/夫經常周末或晚上在客廳打麻雀,而這時也是我在房間練琴的好時機。這樣的居住環境雖然比不上澳門,但在寸金尺土的香港,也算不錯了,能夠跟屠老師上課,就是最大的幸福了。

不幸的是,在澳門休養的父親突然再次中風去世。我和大姐一家趕回澳門辦喪事,之後我繼續多留幾天陪母親領取骨灰。當母親手捧著父親的骨灰盅,我們坐三輪車回家的途中,我第一次見她流下了熱淚!在我心目中,母親永遠是一位堅強、理智、讓我敬佩的女性。

我非常想念澳門,家人對我也採取了不同的關心方式。母親每月準時給大姐寄上我的生活費和學費。好姐常常盼望著我甚麼時候放長假就回家相聚,曾經直率的質問大姐:「是否你不讓妹妹回家!?」我們在香港或澳門的居所都沒有洗衣機,每次回家好姐總是問我:「為甚麼不拿多些衣服回來讓我幫你洗呢?」

音
樂
隨
我

香港的家人與即將
去加拿大讀書的
弟弟,左第一位
(1973)

弟弟也即將去加拿大讀大學,此時的他已是一位青年
才俊,善於辭令,完全不是小時候木訥,需要五姊保
護的小弟弟了。他喜歡用幽默的詞彙去描述我的行為
舉止並引以為樂,讓我啼笑皆非。雖然我也很想和他
們相聚,但礙於澳門家裡沒有鋼琴,所以較少回去。
父親去世之後,母親又為我在澳門買了一台二手鋼
琴,於是我回家的次數也就增多了。

　　搬來香港之後,我為自己定了明確的奮鬥目標和
計劃:由於立志要做一位鋼琴老師,鋼琴學習必須全
力以赴,盡快趕上將來考大學的水平。在香港珠海中
學完成一年的預科課程之後,升讀香港浸會學院的中
國文學系並副修音樂。自知不是教書和寫稿為生的材
料,卻選擇主修文學,是因為在香港珠海中學讀書時,
我的一篇作文曾被中文老師表揚,且聽說中文系的功
課不多,那麼我會有更多時間去學音樂和練習鋼琴。
等一年後浸會學院正式成立音樂系,可以立即轉去主
修音樂。

大學一年班時，由於我住在香港，浸會學院在九龍塘，若不堵車時，來回車程約需三小時。那時還沒有海底隧道，我每天七點起床，乘電車去中環天星碼頭，坐渡海小輪去九龍尖沙咀，再乘公車至差不多尾站的九龍塘。為了善用時間，常在車、船上背英、德文生字、背普通話拼音或背樂譜。若課堂之間有空檔，我會把握時間去圖書館做功課或去學院天台的練琴室練琴。鋼琴、德文、私人樂理課等的上課地點都不在大學校區內，要另外往香港、九龍不同地區兩邊跑。

我的八級樂理是跟葉惠康（1930-）博士學的，他是香港著名的作曲家和指揮家，創立了著名的「葉氏兒童合唱團」，亦是浸會學院音樂系的始創者，幾十年來為香港音樂教育界作出了很多貢獻。那時，很多同學找他學樂理。我參加的私課樂理小組，由三位正在讀不同學系的大學生組成，開班時說明全課程是三個月，由六級開始教，每星期在固定時間三個人一起上課，不會為缺席的學生補課或調課，三個月之後結束課程去考試。葉博士教得很快，條理分明，每一類題目都有明確的規則和方法去解決，每次都佈置很多功課，不是幾條和聲旋律，而是十幾二十條，有時半本甚至全本樂理習作簿。他改題的速度也很快，差不多看一眼便可以指出對錯，然後告訴學生怎樣改。初時，其他二位學生都準時出席，但功課有時只選擇性做一半或大半左右，到第二個月已經有同學輪流缺席，之後有跟不上進度的情況出現。最後一個月，即

二十七年後，我邀請葉惠康博士在澳門理工大學主持講座（2010）

差不多考試前半個月，基本上只剩下我一個學生上課。其實我沒那麼能幹，只是有了目標就全力以赴，從不欠交功課，有時為了把厚厚的樂理習作全部完成，甚至不睡覺做通宵，我就這樣在短短的三個月內學了很多實用的知識。後來音樂系正式成立，葉博士當了系主任，歡迎我轉音樂系，可惜我已準備去維也納學音樂了。

但是，在此關鍵時刻我的健康又出問題，常常頭暈頭痛不舒服。幸好母親在香港找到一位很出名的中醫，他把脈後，診斷我為先天不足，加上嚴重的氣血兩虧。有一次我去中藥店取藥的時候，店主好奇地問我此藥方是否給婆婆的，因為藥單內包含多種名貴中藥，其中有很重分量的高麗人參和當歸，是年邁老婦才需要的大補藥。我笑著回答：「這是我的藥」，他一副驚嚇的表情，立即加送我兩粒飲藥之後解苦味的涼果。喝中藥調理身體的確很有效，幾個月後，我的精神和面色都有好轉。

破釜沉舟

屠月仙是一位非常優秀的老師，畢業於上海音樂學院，在香港栽培了很多學生。我跟她學了一套很有用的觸鍵方法，至今還繼續傳授給我的學生，她教學認真、誠懇，懂得因材施教，生活樸素低調及關心學生。由於她很忙，在香港的三年裡，都是每兩星期才可以安排我上一小時課。上完課後，我會盡快用筆記簿把她的所有評語，和要改善的部分詳細地記錄下來，回家思考和磨練。雖然她剛認識我的時候，我的鋼琴基礎很差，但她覺得我的音樂感很好和反應很快，無論她口頭講或她彈奏示範的片段，我都能立即領悟並把錯誤更正，所以她對我的進度是頗滿意的。在大學一年班的暑假，她還安排我和她一位自小栽培的高足——金天佳同學參加雙鋼琴比賽，彈奏法國作曲家米堯的《丑角》（Milhaud: Scaramouche），結果我們奪了冠軍。

七四年三月，有一次上課，我跟屠月仙老師提起我有去德國、奧地利讀音樂的想法，她開始是不贊成的。因為她認為女孩子遲早要結婚，在自由戀愛的時代，如果在香港找到對象，可以建立家庭並安定下來，又何必去外國挨苦呢？對比她們這一輩的婚姻是被父母按雙方條件配對的，婦女婚前和丈夫沒有足夠的了解，才容易導致婚後的不幸福。況且我和她那些從小

栽培的天才學生比較，在技巧上明顯地缺乏了扎實的童子功，去歐洲讀鋼琴演奏一定會遇到很多挫折和困難。還有，他們的入學試是要考生親自去當地現場演奏，每年由世界各地前來考試的精英學生幾百人，但學位只有二十個，可見競爭之大，能否通過，考完才揭曉。如果放棄了在香港未完成的大學學業去冒險，去到那邊又不通過入學試，是否值得呢？我非常感謝她這番語重深長的話，她只是怕我人生經歷有限，若選擇錯誤，將來會後悔，所以才善意地提醒吧。

我向屠老師解釋，我在香港歌德學院已經跟德國老師讀了一年德文，成績不錯，我目前覺得學業是最重要的，這輩子就是要決心做一位像她那麼好的鋼琴老師。若考不入國立音樂學院，可以考其他市立或私立學校，再不行就報讀當地的德文課程以取得學生簽證，然後找私人老師學鋼琴，幾年後回來就教琴。我明白鋼琴技巧越年輕越學得快，如果不趁早出國，等年紀再大些，入學的機會就更渺茫了。還有，我曾向德、奧領事館諮詢，因為我出國是用香港居民旅行證件（當時香港仍然是英屬殖民地，1997 年回歸中國之後，才有香港特區護照），這情況在歐洲被定義為第三世界發展中國家。為了向世界傳播西方音樂文化，培養人才，當地政府規定，只要這類學生被國立大學

錄取了，都是免交學費的，自己準備足夠的生活費用就可以了。去美、加等英語的國家不單只學費昂貴，生活費也不少，我家是負擔不起的。

屠老師明白了我的決心，以及這個不顧一切的想法，而且在我決定之前，評估了自己是否有承擔風險的能力，於是幫我聯繫了在維也納學音樂多年的陳氏兄妹，就這樣決定了出國的計劃。我想，如果沒有屠老師的指導和幫助，我的出國計劃也不易實現。「破釜沉舟」是我一生中最重要的決定之一，在這次重大決定前，母親未參與任何意見，感恩她對我的信任，在我成長路上，一直給我自由去選擇做自己想做的事。

回港探望屠老師，告訴她畢業的好消息（1980）

與屠老師約在港澳碼頭的餐廳見面（2003）

首次發表文章

七四年的九月底，出國前回澳門與家人相聚，經一位愛好古文和書畫的朋友介紹，認識了李鵬翥（1934-2014）先生。我們在他工作的報館附近喝茶，李先生給人一種敦厚、紳士的印象，他客氣地告訴我因為工作時間日、夜顛倒，凌晨才睡，所以下午才可以見面。閒談中，知道他年輕時曾當過教師，最初入報界工作是從記者開始，他熱愛新聞工作，關心社會及文化界發生的大小事情，人脈極廣，對澳門的音樂發展和活動瞭如指掌。他問我去維也納是否學鋼琴，然後謙虛地說他太太都會彈鋼琴，有空要向我請教等。

李先生當時職務是《澳門日報》副刊主任，負責「新園地」版的編輯工作，那個年代沒有電腦，訊息傳播較慢，要知道各地的風土人情，多數靠閱讀報紙或親身去旅行體驗，李先生聽說我在香港浸會學院讀中文系，即將去維也納學音樂，立即誠意邀請我為他的副刊寫稿，內容環繞留學生或維也納城市的故事。我那時是有點受寵若驚的，從未想過把自己寫的文字公開發表，擔心自己寫得不夠好，不符合刊登要求，後來我還是拿出勇氣答應先試寫一篇。那是我人生第一次投稿，用原稿紙手寫並附當地風景照片郵寄回《澳門日報》報館，發表後李先生回信說讀者反應很好，並誠意地希望我繼續寫。在冰天雪地的異鄉生活，收到澳門同胞的鼓勵和認可，心裡倍感溫暖，所以後來又為旅遊版寫了幾篇文章。

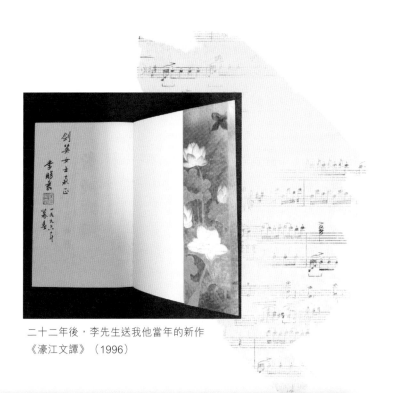

二十二年後，李先生送我他當年的新作
《濠江文譚》（1996）

在澳門科學館接受優秀論文獎，與所有獲獎者及頒獎嘉賓合照。
坐前排右三是李鵬翥先生（2013）

精明的
安排

母親帶我去香港國貨公司購買出國用的物品。因為維也納冬天很冷，有時氣溫在零度下，所以特別需要購買冬天衣物。她為我挑選了女裝部最能夠保暖的兩件衣服，包括一件黑色的、夾毛裡的真皮大衣，和一件鮮紅色的羽絨中褸，雖然打了折價錢很實惠，但對我們來說已經是花了很多錢了。她還買了一些具中國特色的手工藝品及一條玉石項鍊，囑咐我帶去送給在外國幫助我的人。另外，她自己用高級毛冷編織了一套冷帽頸巾和毛衣給我，以及請我的中醫師研製中藥丸給我帶去維也納，可以繼續服用半年。

出發維也納之前，她告訴我家裡的經濟預算：「自從爸爸去世，家裡只能靠房產過活，兄弟共四人分別去外國讀書，學費和生活費都很貴，為了每人都有出國留學的機會，所以我只能負擔他們每人第一年的所有費用，之後都要靠自己半工讀去完成學業。而你，假使能考入國立音樂學院，豁免學費後，只需要每月寄生活費，若你節省地用，我完全可以供你八年直到畢業，況且現在我還在替一間專門交編織成品去外國的公司服務。你學的是鋼琴，必須保護雙手，不想你在外國為了半工讀去幹重活，例如在餐廳做侍應生或洗碗之類。因此，為了公平，將來你結婚就沒有嫁妝，以及我去世後的房產都屬於兄弟們了，現在支持你的

學業，就等於把將來不會分給你的家產提早投資在你的學業上了，你自己好好的把握機會吧。」我聽了她一番話，非常贊同，母親往往能夠通過冷靜思考，用合理的方式把家裡各人安排好。

平時喜歡與我傾訴心事，差使我幫他去商場買各種用品，買完又嫌三嫌四不滿意，老是笑著說討厭我的琴聲吵著他睡覺的二哥，知道我快將出國，有一晚放工突然送我一部當時最高級、德國製造菲利普卡式錄音／收音機，據說是用了他大半個月人工買的。性格吝嗇的二哥，對自己也不會那麼慷慨解囊呢。在維也納多年，我全靠它收錄電台的古典音樂，然後重覆聽，大大增強了對音樂的鑑賞力。還有，大姐送我一件差不多長至腳踝的晨褸，以及四哥在他去美國前送的音樂辭典都一起帶過去。十分感謝他們用心挑選的禮物。

我從未試過一個人去那麼遙遠的地方，出發前一天，母親在香港幫我整理行李箱，看著她忙碌的身影，使我想起一首唐詩：孟郊的《游子吟》——「慈母手中線，游子身上衣。臨行密密縫，意恐遲遲歸。誰言寸草心，報得三春暉。」從小到大，母親很少親我、抱我，很少囉唆說教，和兄弟們打鬧也不偏心於我，

甚至我在香港演奏也不去聽，也未見過屠老師一面，她是希望我能夠成為一位獨立堅強的女性。然而，她把對我們的愛藏在心底裡，藏在行動裡。當我們真正需要她的時候，她會盡力伸出援手，就好像武俠小說裡仗義執言的俠女一樣。我對她的敬佩和感恩真的非筆墨所能形容！

　　我在香港讀大學，整天奔波勞碌，沒時間和香港的同學建立深厚的友誼，所以離開香港也沒有通知她們。反而澳門的一班中學同學，以及母親和第一次坐水翼船的好姐，專程來香港啓德機場與我道別。好姐默不作聲地站在人群中聽從拍照的安排，大姐看見她流露出憂鬱不捨的眼神，連忙上前去安慰她，說小妹子會自己照顧自己，不用擔心。我們這一代人，去外國讀書不容易，那時沒有電腦、手機、甚至在外國連一部家用電話都沒有，聯絡親友不容易，更多是由於經濟原因，幾乎極少有可能回家，正所謂今天一別，不知下次相會在何時？

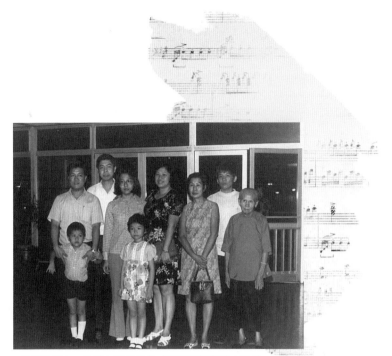

送行的家人，站最右邊是好姐（香港啟德機場 1974）

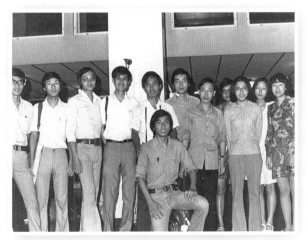

澳門培正中學同學（香港啟德機場 1974）

抵達
音樂之都

七四年十月五日，我第一次一個人坐飛機經英國前往奧地利，之前一直有寫信聯繫，卻素未謀面的陳麗鶯小姐駕車在維也納機場迎接我，我也從香港帶了她需要的中藥給她。原來她已經來了維也納九年，剛剛從鋼琴演奏系畢業，並與她母親和學作曲的哥哥在當地組織了一個華人教會。她還幫我在音樂學院附近租了一個房間，是和另一位學作曲的香港女孩子徐秀儀同學合租的二房單位。次日陳小姐帶我去維也納國立音樂表演藝術學校報名考入學試，為了多些入學機會，我報了鋼琴演奏系和比較少人競爭的作曲系，因為不認識任何教授，在報名表上也沒有填寫志願想跟哪位老師上鋼琴課。考試日期將在一星期之後，期間陳小姐曾聽我彈琴，聽完我彈，她說近年鋼琴演奏系收生非常嚴格，中國人很少能夠考入，偶然有同學能考入去讀其他樂器、作曲或音樂教育，但只有小部分能畢業，大部分沒讀到畢業便回香港了，也有些人完全沒有進入音樂學院，只報讀德文和找音樂老師上私人課而已。她這樣說是想讓我作好心理準備，萬一我考不入也不會太失望吧。

徐同學借我她房間的舊式平台鋼琴練習，那是屬於房東的祖父輩家族遺產，由於當時維也納製造的鋼琴裡面的機械裝置影響，以至觸鍵感覺、音色和現代琴不相同，而且還有幾個鍵不能發聲。據說在維也納這樣的舊琴到處都有，棄之可惜，維修又不可能，於是就像一件舊傢俬，附屬於房間給非鋼琴演奏專業的

一位香港同學租房時已有的舊鋼琴，
借我考入學試前用（1974）

音樂學生使用。我在香港無論上課或在家都是用直立
鋼琴，在維也納有個平台鋼琴練習一下手感和座位距
離都覺得很滿足了。

　　當天考試時，我完全沒有緊張，也沒有擔心自己
對陌生場地，或對未彈過的演奏級平台鋼琴會出現不
習慣等狀況，只是不斷地告訴自己，面對重要關頭的
時候必須專心一意去彈，當我把精神集中在盡力彈好
的時候，就沒有時間想到「緊張」。我彈了巴哈的德
國組曲第二首，莫札特奏鳴曲 K310，此二首彈了一
部分就被截停了，唯獨蕭邦的黑鍵練習曲全首彈完，

我還預備了其他曲目，但教授說可以不用彈了。我想，可能是自己彈得太差所以不用繼續彈吧，但又覺得教授們態度很友善，現場氣氛良好。

幾天後，看放榜結果：太好了！演奏系和作曲系都被錄取了。由於我沒有做作曲家的願望，亦很想有更多時間練琴，所以後來就放棄了讀作曲。我記得當天走在回家路上，經過音樂學院附近的城市公園（Stadt Park），突然發覺周圍環境都變得色彩繽紛，裡面豎立的多位音樂家紀念碑似乎在向我微笑揮手；不像我報名那天經過時，四周灰濛濛一片，毫無生氣。我認為這就是和心情有關，其實進入秋天的維也納很少有猛烈的陽光，周圍的顏色多數是暗淡的。因為夢想成真，心在歡呼雀躍，所以見到的境物都是美好、鮮明的。太好了，我終於能夠成為世界名校的正式學生了。得到這所學校的歡迎，我一定會用功學習，珍惜得來不易的學籍，將來回國服務，絕不辜負他們的栽培。我立即揮筆寫信把這好消息告訴母親和屠老師，她們知道一定非常高興！

我在維也納租用的第一部鋼琴（1974）

維也納的鋼琴（1974）

音樂是
維也納
的靈魂

維也納被譽為「世界音樂之都」，應該追溯到十八世紀，當時的女王瑪利亞特蕾莎（Maria Theresa, 1717-1780），於 1740 年至去世期間統治了奧地利，通過女兒的姻親關係，使其勢力範圍覆蓋了多個鄰國，同時也受德、法、義等有優秀音樂傳統的國家影響，音樂活動頻繁地相互交流。女王不僅在政治、經濟、軍事等領域進行改革，而且熱情贊助各種藝術活動，經常舉辦音樂會及歌劇表演。一些音樂家為了自己的事業有更大的發展，選擇定居於維也納，於是在這一時期誕生了海頓（Franz Joseph Haydn, 1732-1809）、莫扎特（Wolfgang Amadeus Mozart, 1756-1791）和貝多芬（Ludwig van Beethoven, 1770-1827）等三大音樂家，使維也納成為歐洲古典音樂的中心。

維也納本身是一個得天獨厚的美麗城市，位於多瑙河畔，四周圍繞著維也納森林，加上濃厚的音樂氣氛，自然成為撫育音樂家的搖籃，在以後數世紀裡，不斷栽培了一代又一代的大音樂家，成為維也納人的驕傲。為記念這些歷史性的音樂家，在維也納市區內外建立了多位音樂家紀念碑、音樂家故居博物館和藝術博物館，它們被細心保存完好，讓來自世界各地的人參觀景仰。城市許多街道、劇院等都是用音樂大師的名字命名的。受到傳統音樂教育的影響，這裡的市民自小接受免費的音樂教育，對音樂有良好的修養和認識，去金碧輝煌的大演奏廳和歌劇院欣賞音樂亦成

在維也納森林散步（1976）

為他們慣常的社會活動。時至今日，維也納音樂氣氛
仍然非常濃厚，堪稱為世界音樂殿堂。

　　我在維也納讀音樂期間，有幸聆聽到很多有權
威的、歷史性音樂家的演奏，能夠聆聽這些音樂巨匠
的現場演奏，當然是一種福份。他們善於把心靈融合
於藝術的演繹，當然不用多說。難得的是，我在現場
能夠直接收到演奏者要傳達的訊息，欣賞到他們的個
性、風範和氣場，帶給我終生難忘的回憶。包括偉大
的指揮家卡爾‧貝姆（Karl Bohm, 1894-1981），
卡拉揚（Herbert von Karajan, 1908-1989）。鋼琴

家霍羅威茨（Vladimir Horowitz, 1903-1989），阿勞（Claudio Arrau, 1903-1991），米凱蘭傑利（Arturo Benedetti Michelangeli, 1902-1995），阿格麗希（Martha Argerich, 1941-），波利尼（Maurizio Pollini, 1942-）等。值得一提的是維也納的觀眾，對音樂的欣賞水平很高，常常聽完整場節目還不斷拍掌、送花、站立喝采，要求「安哥」等。演出時亦保持肅靜，連咳嗽也忍住至一個樂章彈完，對大音樂家的崇拜和尊重可見一斑。因為聽眾都是懂得欣賞音樂的超級樂迷，在他們熱烈反應烘托下，音樂會顯得更加不同凡響，而音樂家的心靈亦因此得到充分的鼓舞和滿足。

在維也納，音樂會聽眾是無處不在的，我讀到第五年時，曾經和一位匈牙利籍的大提琴同學演奏貝多芬奏鳴曲，那是她的大提琴老師主辦的學生音樂會。學校的小演奏廳可以坐二、三百人，是免費公開給市民欣賞的。我們演出順利，完場後接受教授的祝賀和點評，忽然有兩位打扮優雅的陌生女士來向我們握手道賀，表示很喜歡欣賞我們的演奏，鼓勵我們繼續努力，激動之情溢於言表。想不到她們退休後還有興趣聽學生演奏，而且那麼真誠地支持年青人。我們初次合作獲得如此迴響，開心之餘，頻頻向兩位女士道謝，此情此景至今依然記憶猶新。

音樂學院附近，經常路過的城市公園（1976）

我的
鋼琴教授

我第一次與我的鋼琴老師華蓮斯教授（Professor Frieda Valenzi, 1910-2002）見面，是在她位於羅瑟林格大街（Lotheringerstrasse）的課室。裡面平行擺放了兩架平台鋼琴，門窗都是厚重的雙層結構，具有隔音和冬天防止冷空氣侵入的作用，牆邊擺放了一排旁聽者座位。華蓮斯教授正在為學生上課，她和學生各用一台琴，聽了她更正學生時做的示範，我立即被她超凡的鋼琴造詣所吸引。我好奇的觀察我的新老師，中年、金色短髮、穿著套裙、低跟皮鞋，行為舉止很有教養。

華蓮斯教授（1974）

她和我輕輕握手後，招呼我坐在一旁等。輪到我時，很抱歉的笑著說，入學試的時候她沒有在場，請我即時彈奏一曲，讓她知道我的程度。聽我彈完之後，微笑地說了聲「好吧，你彈琴時的手腕太低了。」然後立即憑著對樂譜的熟悉和記憶，用她的琴示範怎樣高手腕去彈奏同一首樂曲。我發覺她強調把手腕比平時略吊高的彈法有很多好處，例如省力、流暢，手指容易控制。我在維也納第一年學的所有快速度的蕭邦練習曲，都用高手腕去練，之後手腕

放鬆了很多，後來手腕低或手腕與前臂平行的彈法也懂得在適當的時候使用。

　　她給我佈置了新的鋼琴曲目後，好奇地問我幾歲，從甚麼地方來？我說從澳門來，她好像未聽過「澳門」這地名，我說香港，她似乎有些印象。那時代沒有電腦可以上網搜索資料。經多番解釋，她才了解我是中國人。在街上，維也納人見到亞洲人總分不清是哪一國家，第一反應就是稱呼我們「日本人」。華蓮斯教授為人低調，從不吹噓自己的成就，以至跟她學了幾年之後，我才從她的女助教處知道，她是被維也納官方列入少數歷史性偉大鋼琴家之一，留下大量有價值的唱片錄音。除了擅長演奏、即興、作曲之外，因其過人的視譜能力，被委任為每年鋼琴演奏系畢業考生的臨場協奏曲伴奏老師。

　　最初第一個月，因為我的德文未夠好，所以她安排她的年輕助教，一位約三十多歲的女指揮家／鋼琴家海特茲（Roswitha Heitze）為我上課時做英文翻譯。華蓮斯教授很少在我樂譜上畫記號，有時只是重點地畫一、二處地方。她認為學音樂首先要培養良好的音樂鑑賞力，她建議我要經常聆聽優秀的大師演奏，並歡迎我隨時去旁聽她的鋼琴課，聽多了便慢慢加強對音樂的審聽、理解和想像力，彈出來的琴聲自然生動有說服力。她的教法是強調技巧為音樂服務，不喜歡太炫技而忽略表達音樂的內容。通常是我彈完

一曲，她概括性地，在重點地方給評語，或作某段的示範，很少每個細節的解釋。她的做法驅使學生思考，並發揮敏銳的反應和思考能力。

她是名副其實的藝術家脾氣，敏感、真誠、執著及不善於掩飾。有一次我彈李斯特的《艾斯特莊的噴泉》，一首描寫泉水情景，訓練敏捷輕柔指觸的曲子。那天是我第二次回課彈，比第一次有了明顯的進步，她聽完很受感動。下課後，在樓下校門口與我握手道別，深情地看著我，親切地叫我的名字，並給我一個溫柔的擁抱。不過，我有一次旁聽她上課，也見過她生氣，情緒激動時滿臉通紅的樣子，前後判若二人。

華蓮斯教授沒有結婚，對待有才華的學生如慈母對子女，第二年的聖誕節請學生到她家裡用餐和派聖誕禮物，借此機會送我一本英文牛津音樂辭典，讓我感到溫暖和鼓勵。第二學年為了房租便宜，我搬去遠離市區，剛剛出了維也納市邊緣的小鎮大恩策斯多夫（Gross-Enzersdorf）居住。有一次我生病了，她和海特茲不怕路遠，駕車花了個半小時才到達我的住處。由於我沒有電話，她們突然的造訪，令我措手不及，不知道應該怎樣招呼貴賓，連忙請她們入去我租住的小房間坐。我沒有足夠的椅子，於是招呼海特茲坐在床緣上，教授坐椅子上。她們觀察了周圍環境，問候了我日常生活起居情況，然後很客氣的問可否打開窗戶讓她們吸煙？我仰慕她們，不單是因為音樂上

的卓越成就，更喜歡的是她們堅強、獨立、善良、友
愛和正直的藝術家性格。她們互相扶持，後來建立了
終生至死不渝的深厚友誼。

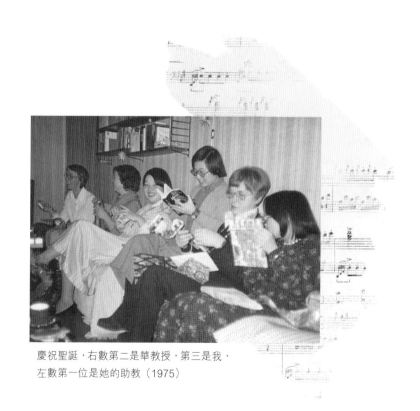

慶祝聖誕，右數第二是華教授，第三是我，
左數第一位是她的助教（1975）

維也納的
音樂學習

　　我讀書的學校創立於 1817 年，百多年以來，栽培了很多世界著名的音樂家。經過多次改革後，自 1999 年正名為「維也納音樂與表演藝術大學」（Universität für Musik und darstellende Kunst Wien）。維也納市中心充滿歷史建築文化的景點、包括金色音樂大廳、音樂協會和國家歌劇院。校舍就位於附近，由幾座歷史性的建築物組成，給我一個古樸、整潔、安靜和莊嚴的印象。學校擁有音響效果很好的小演奏廳，課室放置的多數是維也納製的貝森朵夫（Bösendorfer）或德國製的施坦威（Steinway）平台鋼琴，由於經常由工藝一流的調音師保養，鋼琴狀態和聲音都保持得非常完美。

　　除了鋼琴課，還有必修課，如德文、樂理、和聲、視唱、音樂史，樂器知識和最後兩年的室內樂等。當時鋼琴主科只是四年才考一次升級試，平時華蓮斯教授很少開學生音樂會，只是在課堂上任由同學自由出入和旁聽，也不鼓勵學生參加比賽，學習進度和學習計劃視每位學生的能力而定。可能我在香港已經有些樂理和聲基礎，所以在維也納上理論課也沒有困難，只需要記熟德文的音樂術語就可以了。印象最深是第二、三年班的音樂史課，由於教授對歷史非常熟悉及有濃厚的興趣，上課不需要教科書，講音樂史就像講他家裡的故事似的，津津有味，如數家珍。其他各科老師都是專家級水平，授課幽默風趣。任何旋律，經和聲老師的即興，可以彈出變化多端的和聲組合，讓

第二次搬家，租用直立鋼琴，穿上母親
手織的冷背心拍照（1976）

我大開眼界。老師上課一般不點名，也沒有功課需要
帶回家做的，學生出席與否完全不理。後來我才明白，
那些平時不上課的學生考試時才出現，是因為他們都
是天才學生，老師教的內容對他們來說太容易了，所
以不上課，只出席考試都能拿滿分；經常乖乖地聽課
的多數是像我這樣一般程度的外國學生吧。

　　特別想講的是，雖然我在一間世界著名的音樂學
校讀書，但我沒有感到任何名校學生的壓力，不是因
為我有多優秀，而是無論鋼琴或理論課，學校不會用
考試、測驗、演奏去迫學生努力。老師從沒有把我與
其他同學攀比，天才學生一般都很謙虛純真，沒有讓
人高不可攀的氣焰，因為他們明白追求演奏更高境界

是一種使命，在藝術上沒有最好，只有更好。但是在這樣的氛圍下，所有學生都自覺地學習，以愉快的心情去追求藝術的真善美作為努力目標。當年的學習模式，給我很大的自由和想像空間。

維也納有一個古典音樂電台，二十四小時播放一流的古典音樂，每天在不同地點都會舉行音樂會或歌劇演出，學生可以買到很優惠或免費的票，所以，在這樣一個被音樂籠罩的城市，學習音樂是不受學校課程和制度所限，而是在自然的音樂環境下受薰陶而漸漸成長和進步的。我本來已很有音樂感，在這樣濃厚的音樂氛圍下，我的音樂感迅速提升。在二年班時，有一次學習舒曼的《狂歡節》，裡面包含二十首短曲，我彈完後華蓮斯教授有點激動地說：「你能夠充份理解不同樂段的變化和思緒，而且把每首短曲的不同情緒用心演繹出來。這種敏銳的觸覺和感悟力是大鋼琴家必須有的素質，是非常難得的條件，連我本人都不完全具備。你有非常適合彈鋼琴的手，可惜你的技巧基本工不夠好，未足以應付這樣大型樂曲的要求！」我多謝她這番由衷的評語，對我來說是一種非常重要的鼓勵和肯定，於是我開始探求可以提升技巧的捷徑。

在維也納到處都有學習機會，周圍都有資深的專家和老師，只要學生有能力，而且好學不倦，一定有所收穫的。我常常把握機會去偷師，例如發覺自

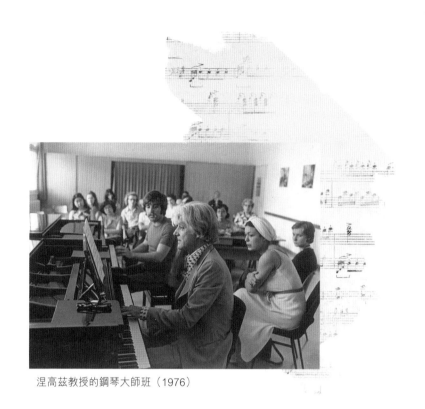

涅高茲教授的鋼琴大師班（1976）

己的技巧基本功不夠好，聽說庫比切克教授（Prof. Kubizek）是這方面的專家，於是跑去旁聽她教授青少年／兒童的課，我觀摩她的課堂後受到啟發，回家用她的方法苦練了差不多三個月時間，手指力量層次和反彈力都有了明顯的改善。另外，我非常崇拜俄羅斯鋼琴學派的漂亮觸鍵，也有幸在維也納能夠旁聽涅高茲教授（Prof. Stanislav Neuhaus, 1927-1980）的大師課，參加大師班的青年鋼琴學生來自世界各地，經甄選後才有機會上公開課。那次的觀摩學習，開拓了我以後對鋼琴聲音的講究和追求。而我在維也納的鋼琴學習，就是堅持踏實地練琴，一步一步的去探索鋼琴彈奏技巧，怎樣可以彈得更好、更完美，直至幾年後達到畢業的要求。

中國同學聚餐

　　雖然我把全部心思放在學業上，很少參加中國同學的聚會，但每當同學需要實際的幫忙，例如搬家、接送飛機、德文翻譯等，我會盡量出手相助，因為幫了別人自己也開心，何況大家身在異鄉呢？我因此獲得了珍貴的友誼，且被同學們頑皮地調侃我是「獨行俠」，或者是一到晚狂練琴，不食人間煙火的「苦行僧」。當他們聽到我為了省時間和省電，一次煮一大煲義大利粉，冷卻後像蛋糕切成四塊放冰箱，然後每餐取出一塊來煮熱食的行為，大家都笑彎了腰。此後又多了一個花名叫「麵餅大師」，我現在回想起來仍然覺得很好笑。

　　第二年中秋節，我破例參加中國同學的聚餐，閒談之間，深感留學生的辛酸。他們大部分需要在中國餐館打工賺錢，一般際遇都不好，例如考不入學校、與老師鬧意見、健康不佳、因德文不夠程度而影響學習、擔心經濟問題等。大家身在異鄉，有緣相聚，唯有借聚會互相傾訴以撫慰寂寞的心靈。每次歡聚過後，大家又各自走向歸家之路了。我獨自走在連自己呼吸聲都能夠聽到的陰暗大街上，再抬頭觀望天上的星星月亮，此刻深切領悟到所謂「天下無不散之筵席」以及「月是故鄉圓」的意思，與剛才的喧嘩歡笑場面對照，一股難以形容的孤獨和失落感瞬間湧上心頭。

　　在我就讀的幾年時間內，雖然認識的同學不多，大概只有十多人，可是巧合情況下，不幸事故也發生

香港留學生自製蛋糕慶祝我二十一歲生日（1975）

了不少。例如剛來維也納和我合租一單位的徐同學患
癌症，到機場迎接我的陳小姐突然因為自己駕車失事
去世，其他同學有疾病入醫院、過馬路不小心被車撞
倒後傷亡、失戀者輕生獲救、輟學回香港結婚、在維
也納不得志而轉去加拿大讀書、患精神分裂症必須退
學返香港等情況。而當時學校有一位非常出名、享譽
國際鋼琴教育界的韋伯教授（Prof. Dieter Weber,
1931-1976），在他四十五歲的事業高峰期，突發心
臟病去世，這消息震驚了整間學校。韋伯去世的第二
天，我在上學的路上巧遇他的一位女學生，當時她神
情極度哀傷，低頭慨嘆地說：「老師昨天還好好的在
上課，怎會突然永遠消失呢！」雖然常被安慰說「人
生無常」，但是對於缺乏生活歷練的年輕人來說，聽
到這些發生在身邊的不幸消息，是多麼難以接受啊！

留學生活

我從香港帶來的中藥補丸，吃了半年之後，加上我自律，十分注意均衡飲食和營養，拒絕浪費金錢買零食，每天有充足的睡眠，精神和健康比在香港時好得多了。在維也納，特別是前六年，我過著非常寧靜和完全專注於學習的生活。由於我的鋼琴基礎與其他同學比較相差甚遠，而唯一補救辦法是將勤補拙，比別人更加努力。剛去維也納的第一、二年住在普通市民的舊樓宇，經常被鄰居寫紙條或拍門、敲牆投訴我的琴聲太吵耳了。由於當時學校的練琴室基本上只是留給寄宿生用的，所以回校練琴也不可能。為了有一個可以安心練琴的居所，兩年內我搬了三次家。

直至升三年班的暑假，由一位中國同學輾轉介紹了稍為離開市中心區，在第十八區哈森瑙爾街（Hasenauer Strasse）的一間獨立花園別墅。獨立屋共三層、每層約三千多呎、有幾個露台和沒有修葺的前後花園，出租的房間位於頂樓。因為同學們嫌地點偏僻出入不方便，房間設備太差，沒暖氣、門窗不能緊閉，加上年紀老邁不修邊幅的房東太太，以後稱她科太（Frau Kokorian），所以他們都害怕不敢租。唯一好處是可以任何時間彈琴，甚至科太向我承諾可以彈通宵，因為隔了個大花園才有鄰居，科太一個人住在寬闊的樓下，完全聽不到樓上的琴聲，為了這主要的優點，我毫不猶豫，立即付訂金決定租了。

因為房間內已經放了一部舊式平台鋼琴，佔了

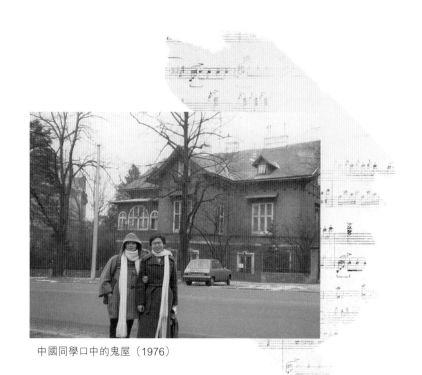

中國同學口中的鬼屋（1976）

大部分空間，我自己只能再租一部性能很好的直立鋼琴用。雖然這間房冬天很冷，為了節省，也沒有自己另外購置暖氣設備，晚上睡覺穿了羊毛內衣、羽絨中褸、加棉被和蓋上紙皮才可以入睡，日間不停的練琴，消耗大量體力，也不覺得很冷。雖然在房間裡只有一個小電爐可以煮食，能夠每天為自己做簡單的飯菜，心裡已經很滿足。為了節儉，學生飯堂的優惠餐飲從不光顧，只有被華蓮斯教授邀請時才偶然去一次，我把省下來的錢都用作買卡式錄音帶或買音樂會的學生票。

我在這間被中國同學們形容的「鬼屋」，共住了五年直至我去德國深造為止。因為能夠安心練琴，及隨時欣賞電台一流的古典音樂，我的琴技又進步了很

多，很多大型的樂曲都在這時磨練出來的。科太是位七十多歲的寡婦，常常把已故的丈夫掛在嘴邊，又常常為了不能生養兒女而遺憾。她在樓下的客廳梳化擺放了十多個，幾十年前收藏的手工洋娃娃，造型逼真，但因為太殘舊，破損後又沒有維修，看起來有點恐怖。科太生活簡樸，與一隻黑白班點的小狗力奇（Ricky）相依為命，她還有一位住在附近的妹妹安娜（Anna）經常探訪她。科太對我很好，常常把自己親手做的蛋糕、沙律送我品嚐，冬天還教我把漏風的窗隙用膠紙貼牢。

半年之後，華蓮斯教授第一次請我在她的學生演奏會裡演奏一曲。科太知道後非常高興，認為是她的房間對我學習有幫助所至。演奏當天還親自到演奏廳捧場，送我花圈作為祝賀，和藹可親的態度，和同學們形容的「鬼婆」形象截然不同。五年以來她對我如親人般的關愛，我是非常感恩的，我現在仍然懷念這間「鬼屋」。這裡曾經是我無拘無束、不受任何騷擾地練琴、聽音樂、看書、睡覺、思索及幻想的地方。那幾年，在我純真的腦海裡，無論何時何地，常常不自覺地響起一些曾經深深吸引我，讓我著迷或欣喜若狂的名曲旋律，有時為了要練好一段樂句，不惜反覆彈幾十次、甚至幾百次，直至找到可行的方法去擊破技術難點為止。我在那段時期對音樂的熱愛和追求，就好似音樂是我第一愛人，可以為「她」生，為「她」死一樣。我相信這是因為極度專注學習所帶來的效應吧。

第一次在維也納演奏，收到科太送來的
月桂樹葉英雄花圈（1977）

與科太和她的小狗攝於花園（1978）

心靈感應

1978 年，我剛通過升上五年班的升級試。我和華蓮斯教授商量是否可以提早畢業，即把八年縮短為六年。因為我已完成八年內的所有必修科目，有資格申請提早考畢業試。我心中的計劃是希望盡快完成這個階段，取得文憑回家探望港澳的親人，之後會容易找到工作，不用母親負擔我的生活費，再考慮是否繼續深造。而華教授也表示她身體不大好，過二年就退休了，所以她也贊成我提早考畢業試，並朝著這畢業試的要求安排新曲目。

一切正在順利進行中，不料收到母親的信，告訴我好姐逝世的噩耗：「因為好姐生病，我很想挽留她在澳門治療，讓我繼續照顧她，她知道自己病情很重，堅持說要遵守她爸爸的教導，無論客居他鄉，最終必須回自己家鄉去世。臨行前還委託我幫她交給你和弟弟二隻純金戒指，其餘個人物品都帶走了。那二隻戒指是你和弟弟滿一週歲時我送給她的，她一直收藏著不用。你們出國後，每天看信箱盼望著你們寄回來的信，有時收到你的照片，總會定神看很久……，眼裡充滿思念。」看完母親的信後，心裡十分悲慟，久久無法平復。我還記得小時候經常生病，好姐日夜悉心的照顧我。每逢狂風暴雨的惡劣天氣，街道水浸及膝、垃圾被水沖走、寸步難行，好姐去接我放學，不讓我自己走路，情願揹著我，狼狽不堪的涉水回家的情景。遺憾的是，在她晚年生病時，我不能在旁照顧她。

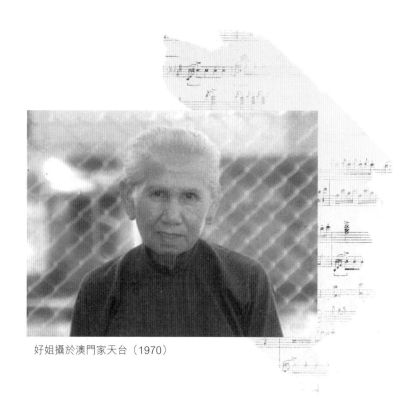
好姐攝於澳門家天台（1970）

　　收到母親這封信之前一個月的某日凌晨，正在
熟睡之中，忽然聽見好姐的聲音。像小時候，她站在
我床邊，輕輕地、溫柔地呼喊我的名字，用她那雙經
過等待後流露出光彩的眼神對著我微笑一樣。我很高
興，立即起來想擁抱她，就這樣醒來了。因為那天剛
好是我的農曆生日，所以特別記得這個夢，後來我計
算日期知道，她真的就在那天去世了。想不到幾年前
離開香港在機場送別時拍的照片，就是她最後和我一
起的合照了。出國前，她曾經傷感地說，「我老了，
或者等不到你回家那一天。」我連忙安慰說：「不會
的，我會盡快學成歸來，你一定要等我！」然後她
垂低頭認真地說：「如果我走了，在天上一定會保佑
你。」我記得她這番話，至今一直深信不疑。

為目標奮鬥

當年的畢業考試曲目包含三首巴洛克作品、三首古典時期奏鳴曲，其中一首必須是貝多芬晚年編號一百之後的作品、三首蕭邦練習曲、兩首大型的浪漫派作品、兩首二十世紀作品、一首現代作品和一首協奏曲等。全部曲目演奏約需三小時，分為校內和公開兩次考試，即首先為校內鋼琴演奏系教授們演奏，到時教授會在考試曲目單中抽選部分樂章讓考生彈奏，合格後才可以選曲公開為市民演奏，屆時教授們再次出席，共同評核是否可以通過畢業考試。

由於曲目量多且難度大，多數是我以前未學過的，所以在選曲之後，即在升第五年之前的暑假，便開始投入緊張的讀譜練琴狀態了。我大約花了整整一年時間，才把全套曲目基本上背下來，而在第六年，我專注於研究如何把曲目演繹得更完美，一切依照計劃進行得頗順利。為了讓我習慣在舞台上演奏，華蓮斯教授安排了我兩次在學生音樂會演奏的機會。

演奏的時候，我盡量不讓自己有失誤，尤其是背譜方面要非常準確，因為背得熟會增加上舞台的信心。我嘗試用不同方法去背譜，例如先把樂曲分成幾部分去背，每部分先背單手、記指法、和聲、曲式和旋律，後雙手。不用彈，只用腦去想像樂曲。只彈響一隻手、另一隻手摸琴不彈響。把自己的彈奏錄音然後仔細重聽，檢查錯誤。恍惚自己是樂曲的作者，可以隨時把全首歌每個細節準確地默寫出來。一些有絕

音
樂
隨
我

78

對音高和節奏感強的學生，因為聽覺好、背譜會比較快。亦有些視譜能力很強的人，例如華蓮斯教授，她告訴我背譜彈奏時就像眼前看到樂譜一樣，因為在練習的過程中，眼睛如攝影機已經把樂譜印在腦海裡。其實，背譜方法是因人而異的，可以從嘗試中找出最適合自己的方法。

　　雖然華蓮斯教授覺得我已經練得很好，但自己還是不放心，因為畢業考試可以說是一件從未做過的終生大事。一方面存有患得患失的心理；另一方面又要求自己全力以赴。臨近考試前二、三個月，我開始進入緊張焦慮的備戰狀態，胃口好似變差了。晚上睡覺前不忘把樂譜放在枕頭旁邊，若半夜醒來，偶然想起某困難樂段，但不肯定是否背對，於是神經兮兮地，立即起身開燈查看答案。後來發覺這種自己嚇自己的心態是不健康的，為了給自己調劑心情，及考試前的狀態作好準備，我用了下列一些方法：1. 日間練琴小息的時候，為自己沖一杯朱古力熱飲。2. 做十字繡的抱枕，每天只限花五至十分鐘去完成一小塊，日積月累，估計畢業試之後就可以把整個抱枕繡完。每次欣賞自己日復日，慢慢用針線填充起來的漂亮手藝，不安的心情自然被療癒了。3. 清晨去附近公園散步，享受鳥語花香，與清閒退休的長者聊幾句。4. 在食物方面補充營養，如蛋白質、穀麥類、蔬菜水果等。5. 早睡早起，睡前喝一杯暖牛奶。6. 睡前做些拉筋的動作，讓自己容易入睡。

在維也納做的十字繡（1980）

終於，我抱著美好的身心狀態，去迎接考試的來臨。首先是校內試，在學校的演奏廳舉行，只有鋼琴系全部教授出席，他們從我提供的曲目單中，抽選出最難的樂曲或其中某個樂章要我彈，也考驗我彈慢板樂章。多虧我平時用功，且全部曲目認真練完，才沒有被難倒，一共彈了差不多一小時。

彈完之後，沒等多久，華蓮斯教授便走出考場告訴我已通過校內考試，可以準備兩星期後的對外公開試了。公開試也進行順利，獲得教授們的一致認同。彈完整場之後，華蓮斯教授滿心歡喜的握手祝賀我，告訴我其他教授也給我很好的評價，特別是我用真誠的心靈彈奏，並且呈現出個性化和獨特的藝術氣質。見到音樂會反應良好，我連聲感謝她六年來的悉心教導，想不到她竟然不好意思地輕聲說：「我覺得其實這六年我沒有怎樣真正幫助你，是你自己幫自己吧。」她太客氣了，六年以來，我跟她學了很多，一直崇拜她的音樂才華和藝術家個性，並潛移默化的受著她的影響。

我考完畢業試之後，趁學期尚未結束，仍然回校探望她及上課，發覺她整整一個星期都穿著紅色的套裝，神采飛揚地與人交談，告知班裡其他學生，她

有學生畢業的喜訊。還有，第一次見她佩戴了我送她的玉石項鏈。那是我來維也納之前，在香港國貨公司和母親一起選購的工藝品，在剛來維也納的第一年聖誕節贈送給她，卻一直未見她用。沒料到她不但沒有嫌棄我的禮物，反而留待我畢業之後戴給我看以示珍惜，這是多麼有心思和高貴的行為啊！

回澳門告訴母親已畢業的好消息（1980）

遺憾的團圓

畢業後的暑假我急於回港澳探親，很渴望可以早日把那張用漂亮筆跡手寫的畢業文憑，展示給母親及屠老師看，把已完成的精美抱枕親手送給母親，並專程去拜祭好姐。屠老師告訴我，她打算幾年後退休移民美國，又關心我今次是否回來工作或留在外國。而母親身體尚健康，半年前接受幾個兒子的邀請去了美國、加拿大旅行。我告訴她畢業的好消息，她慢慢攤開證書看，卻笑稱看不懂，似乎她更高興的是我可以把自己的生活和學習安排好，不用她擔心。而我送她的抱枕，多年來她一直放在客廳的梳化上欣賞和珍惜使用。

那時代，尚沒有現代的交通工具，也沒有跨海大橋或行車天橋，從澳門去廣州花縣市拜祭好姐，需要先乘坐小型公共汽車然後轉乘渡江小船，前後轉車、小船共七、八次，花大半天時間才到達。下車之後還要走一段爛泥路，好姐的姪兒和姪媳婦帶我看她生前住過的簡陋村屋、她睡過的硬板床和木椅。她的墓地離住所不遠，位於農耕地上面的小山坡上，沒有墓碑，周圍長滿高高的雜草和灌木，她的姪兒還差一點兒就找不到屬於好姐的墓地。經確認後，我立即把從澳門帶來的塑膠花深深插入泥土裡以便認辨出來。想起兒童時期每年暑假，如何不捨得好姐返鄉探親，拉住她衣角傷心哭泣的悽慘場面，而熱心腸的她，用擔挑擔上膊的方式，帶回去幾大袋比她本人還重的物資，長途跋涉地去救濟她故鄉的親戚，然後帶回一小袋土產

好姐故鄉的山墳（1980）

糖果哄我。但是這些人的後代，繼承了好姐全部現金遺產，在她病重和去世前也似乎沒有好好的照顧她。我是她的摯愛，也未能見她最後一面，心裡的酸楚油然而生！

拜祭完好姐之後，他們一家熱情地煮家常飯請我吃，交談之後知道，因為當時農村經濟落後，生活貧困，醫療水平一般，他們也曾送好姐去廣州的醫院檢查，但好姐覺得不值得花錢去大城市作無效治療，情願把遺產留給他們。

我把所有心願完成後又再返回維也納，華蓮斯教授退休了。由於我很想有深造琴技的機會，我又考入了市立音樂學院的鋼琴演奏高級班，先後跟隨伊利烏教授（Prof. Iliev）及恩斯特教授（Prof. Ernst）學習，又在原來的國立音樂學院報讀了一個短期課程，是專門為了訓練鋼琴家上台克服「緊張」而設的。同時，我開始招收鋼琴學生。

浪漫的
萊茵河畔

1981年秋天，為了開拓視野和繼續追求熱愛的鋼琴藝術，我提著一個簡單的行李箱和一大袋琴書，由維也納坐火車前往德國的弗萊堡（Freiburg im Breisgau）。這個美麗的小城位於黑森林西部，萊茵河平原地帶。市中心是步行區，由幾條寬闊的石仔路圍繞著一座城堡和中世紀的教堂組成，還有文藝復興時期創建的大學城，充滿了濃厚的文化藝術氣息，著名的國立音樂學院也座落於此。

我通過了現場的演奏入學試之後，在市郊聖喬奧根（Sankt Georgen）一座複式的古老大屋租了一間有齊基本設備的小房間，屋內樓頂很高，大門的銅鎖匙竟然長達十五厘米，房東倪太（Frau Hey）告訴我此祖屋建於十八世紀，還介紹我認識其他住客，包括一名周末才回來的義大利人狄思維（Silvio Tresoldi, 1927-2018）。

由於此房間不適宜彈琴，我每天一早回學校的琴室，按規矩在琴房門的表格上，用簽名方式預訂全日的練琴時間，中午多數在大學飯堂用餐，晚上回家煮。與奧地利比較，當時的德國是一個更加接納外國人才的國家，尤其是當僱主知道我已取得維也納的畢業證書後，就特別歡迎。我來了弗萊堡不久，便在市郊的烏姆基希（Umkirch）小鎮找到上門為幾個家庭的小孩上鋼琴課以及芭蕾舞伴奏的工作。

聖喬奧根的複式古老大屋（1982）

　　德國人普遍重視兒童的音樂教育，但並不太過強
迫學習，我第一次上門教琴的遭遇十分難忘。我從音
樂學院的招聘廣告取得家長的聯絡電話，約見於烏姆
基希一座複式花園別墅，裡面裝修豪華高雅，樓下大
客廳放了一部全新的白色平台鋼琴。第一次見面，由
學生的母親接見我，她穿著打扮十分高檔，請我教她
七歲的女兒和五歲的男孩彈琴，都是初學程度。又坦
白說之前有位德國老師，因為嫌兩姊弟太頑皮，教了
一個月便放棄了。我向她承諾，我會盡力教的，請放
心，我要求的學費和德國老師一樣。經過幾個月十分
艱難的磨合，由小朋友初時總是跟我作對，甚至不肯
和我打招呼，到後來慢慢地肯合作，彈得有點像樣了。

此時，家長除了用車載我返市區，還熱心幫我向她的親友宣傳，希望我繼續教下去。通過她的介紹，我在烏姆基希又陸續收了幾個學生。我想，如果當初不接受這兩姊弟，不敢向困難挑戰，就沒有後續來的學生。

　　我和狄思維一見如故，無話不談。他告訴我，年輕時適逢第二次世界大戰，沒有機會讀很多書，只有小學程度。為了謀生，十三歲跟隨五金師傅做學徒及打工，三十多歲獨自離開家鄉去瑞士工作，搬來德國已經二十多年，現在是一間連鎖公司的裝修設計師傅。交談之中，我發覺他對一些事物的獨到見解，例如政治、歷史、宗教、音樂、藝術，全部是他自修得來的知識。他很喜歡聽我彈琴，有時去音樂學院接送我，若是大風雪的天氣，會駕車去烏姆基希等我教完琴接我，我滿心歡喜的用教琴賺的錢請他享用市區的北海炸魚餐。他喜歡送我蘭花和小飾物，有時還會作詩或繪畫送給我。我們閒時去弗萊堡市區附近的德萊薩姆河（Dreisam）散步，留下了不少溫馨的回憶。記得有一次在河邊玩水，不小心把膠拖鞋掉進水裡，眼看快被水流沖走了，他看見我失落的表情，不假思索地撲出去，一瞬間便幫我把拖鞋抓回來，卻把自己的衣服全弄濕了。為了更多時間陪我，後來還辭去需要經常公幹的繁重工作，提早申請了退休。離開弗萊堡時，我們答應為對方寫信聯繫。

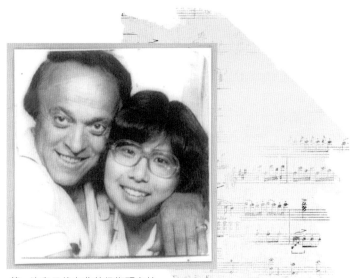

第一次與思維在弗萊堡街頭自拍
證件相（1982）

我常來德萊薩姆河散步（1983）

弗萊堡
的老師

在我就讀期間，音樂學院聘請了不少外籍老師，都是在歐洲很有名氣的鋼琴家，經常主持大師班。我最早跟的是德國鋼琴家博恩克教授（Robert Alexander Bohnke, 1934-2014），畢業於斯圖加特（Stuttgart）音樂學院，對德國古典及浪漫樂派有深入研究，常常侃侃而談地向學生講述自己是音樂家孟德爾頌的直系後裔，父母親都是音樂家的輝煌家族史。他說曾經有人推薦天才兒童學生給他教，他首先和學生及家長交談，那些態度差、不合作的小朋友一定不能收。他認為，在歐洲，天才兒童真的有很多，從長遠來看，做人處事的態度，是會直接影響他成長後的事業發展，所以他認為家教、家風比天分更重要。他對學生的彈奏通常用簡短而中肯的評語，態度斯文淡定像個貴族紳士，很少示範，以啓發和鼓勵學生自己探索問題的能力為目的。

馬古利斯教授（Vitalij Margulis, 1928-2011），俄國鋼琴家，畢業於聖彼得堡音樂學院。經遴選後，我獲得去瑞士留峰（Laufen）參加他的大師班作為彈奏者的資格。他教學特點是特別注重觸鍵和聲音力度控制，覺得培養耳朵比培養手更重要，所以他經常示範，而且彈琴的聲音非常優美，他的很多學生都獲得國際鋼琴比賽獎。他還認為演奏家內心要謙虛，但上台演奏要驕傲大膽，那麼演奏才會有說服力。

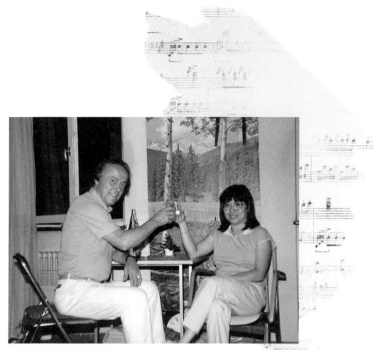

與思維共度聖誕節（1982）

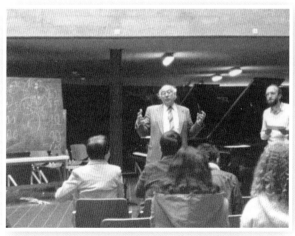

馬古利斯教授的鋼琴大師班（1982）

我是當年唯一的亞洲學生，因為亞洲學生比較罕見，上課前他客氣地和我打招呼，問我從甚麼地方來，並讓我選擇用哪一種語言與他溝通，因為他會多國語言。我告訴他我是中國人，他一臉抱歉說可惜他不會中文，即引起在座觀眾笑聲，然後大家輕鬆地上課。有幸在大師班裡認識了他很多高足，以及當時只有十五歲的兒子汝拉（Jura）。他們比我年輕十多歲，

弗萊堡街頭，德萊薩姆河旁的小噴泉（1983）

不單只技巧高超，課前仍然非常認真去準備，每天把自己關在琴室裡，連續數小時專心一意的勤奮練琴。馬古利斯教授晚年移民美國洛杉磯，而兒子汝拉馬古利斯現仍留在美國做鋼琴教授。

莎巴蒂教授（Rosa Sabater, 1929-1983）畢業於西班牙巴塞隆納（Barcelona）音樂學院，是西班牙鋼琴樂派的直接傳承人，演奏熱情奔放具震撼力。為人富教學熱忱且關心學生。莎巴蒂教授曾經請我去她家喝咖啡，她住在房價昂貴的弗萊堡市中心，去音樂學院上課只需要步行幾分鐘。閒談之下，才了解到作為一位像她那麼有成就的女鋼琴家，背後不為人知的辛酸故事。她送我珍

貴的西班牙原典樂譜，並在上面簽名，希望我學成回
國後演奏這些名曲，傳播西班牙文化，她送我的樂譜
一直珍藏至今。可惜只跟她上了幾堂課，之後她說在
暑假安排了在西班牙演奏，約好回來再上課，怎料她
乘搭的飛機失事，全機人員罹難。音樂學院在弗萊堡
教堂為她做了一個莊嚴的彌撒，院長和教授們也去參
加她的悼念儀式。突然失去這位亦師亦友的教授，心
裡很難過，於是打消了繼續深造的念頭，決定返回澳
門去開展新事業。

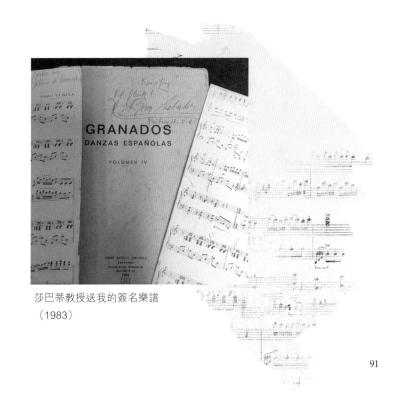

莎巴蒂教授送我的簽名樂譜
（1983）

八十年代的香港、澳門居民流行移民外國,雖然我也可以留在外國,但自從九年前離開香港遠赴維也納開始,就一直堅持要把外國所學貢獻給本國,我認為本地更需要我,若能學以致用,人生才有意義。

我決定回澳門居住,陪伴支持我在維也納學音樂多年的母親,享受家庭溫暖,她也很歡迎我這決定。然後又與港澳各親友以及屠老師見面,去聖庇護十世音樂學院探望院長區神父和老師許神父。區神父誠意邀請我在美麗街的學院禮堂舉行一場鋼琴獨奏會,並留在學院任教,我欣然地答應了。

我致電報館聯絡李鵬翥先生,隔了九年沒聯繫,他還記得我,並約好大家喝茶。那時他的職位是《澳門日報》副總編輯,我告訴他我計劃留在澳門,開一場鋼琴獨奏會,這是我人生第一次用自己名義開的個人全場獨奏會。他聽了很高興,並對我的回流十分關心,因為那時大多數由澳門去外國讀音樂的學生,很少會回來澳門工作。聽了李先生分析當時澳門的情況,以及將來回歸後的展望,我更肯定了回澳門工作的決心。大約音樂會前十多天,他委派了當時是記者的陸波先生來採訪我,並撰文在報紙發表作為演奏會前的宣傳,那次剪報以及以後《澳門日報》所有關於我的報導,都一直被我珍藏著做記念。

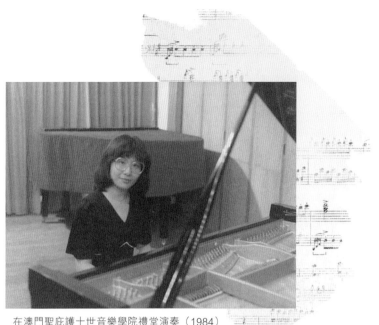

在澳門聖庇護十世音樂學院禮堂演奏（1984）

　　當天傍晚我到達表演場地時，驚喜地看到禮堂入
口，甚至街上擺放了很多漂亮的花籃，包括李鵬翥先
生／夫人、培正中學、賢社同學、樂林琴行、聖庇護
十世音樂學院、音樂界朋友、我的大姐和兄弟們……
等。當時澳門的鋼琴音樂會很少，能夠引起這樣的效
應，也有賴於報紙的宣傳。想起這些花籃代表著台下
一群熱切祝賀我的摯友和澳門同胞，為了不辜負大家
的期望，我一定盡力把曲目彈好。我一共彈了四首史
卡拉弟的奏鳴曲、一首貝多芬奏鳴曲、三首西班牙舞
曲、七首德布西的前奏曲，為了悼念已故的莎巴蒂教
授，最後「加奏」的是一首熱情澎湃的西班牙舞曲，
演奏時間約一個半小時。

音樂會前，區神父用葡文（旁邊有中文翻譯員）鄭重地以校友身分介紹我，讓我感受到被學院重視和支持，真是十分感恩！出席的親人包括母親、從香港過來的大姐／夫和姨甥、二哥、從美國專程飛來捧場的三哥／嫂。大概三哥在美國常常向太太提起我這個妹妹吧，三嫂見我穿了晚禮服的模樣，對三哥說：「你妹妹長得很漂亮啊！」還熱心地問我：「需要幫忙化妝嗎？」以前小時常作弄我，今次在音樂會前後自願做攝影師的三哥，非常有禮貌的代表全家人和區神父握手致謝。由於我事前有充分準備，現場也發揮得好，終於獲得聽眾的熱烈掌聲。對我來說，不讓聽眾失望就是演奏會最大的成功了。接受完聽眾和嘉賓們的祝賀之後，我和全部親戚一起走路回家，此時才大大地鬆了一口氣。原來由進入禮堂開始，整整兩個多小時，身心都一直處於既緊張又興奮的狀態。

區神父為我的鋼琴獨奏會致辭
（1984）

回到家裡，大家彷彿意猶未盡地回味剛才音樂會的情景而不想睡。三哥嘴角一直掛著微笑，合不攏嘴似的，剛才在音樂會未拍夠，又再次和我及全家人在

客廳拍了很多合照，還笑著調侃說：「你記得當初未入聖庇護十世音樂學院前都是受我啓蒙的嗎？今天彈得真不錯呢。」大姐和姐夫也很滿意的拍我膊頭表示肯定，畢竟我出國前住在他們香港的家裡，他們為了我可以在家裡練琴，也提供了不少方便。比較冷靜的是母親，她直言自己對音樂外行，無法評論。但是，在離開音樂會場時，叮囑大姐幫她一齊把花籃上面，寫滿祝賀語和贈送者姓名的紅色布條帶回家。回家後，她在神位前忙碌地燃點香燭，若有所思地把每條紅布細心閱讀欣賞，並緩慢地捲在一起保存，向祖先及父親的靈位誠心地拜祭，我猜她心裡說：「老公，劍英有今日光宗耀祖的成就，你安心吧！」燭光中，我隱約看見她眼角閃起的淚光。

母親整理從花籃取回家的紅色祝賀布聯，
背後是大姐（1984）

演奏與
教學並重

　　澳門首次的演奏會是一個非常好的起點，為了磨練自己的琴技以及彈奏不同類型的曲目，在留澳門的短短兩年期間，我在香港大會堂、澳門崗頂何東文化中心和廣州星海音樂學院，均舉行了彈奏不同曲目的個人鋼琴獨奏會。還有一次是與澳門室樂團（現澳門樂團）合作彈莫札特的協奏曲，指揮是獲國際作曲家聲譽的林樂培先生，由澳門文化學會主辦（現文化局），地點是凱悅酒店。那時澳門還沒有文化中心，可以用來演奏的場地很少。那次屠老師專程從香港過來捧場，還在我家過夜，是她第一次和母親見面，也是我學成歸來首次聽我演奏。遺憾的是我在香港大會堂的獨奏會，她因為生病只能讓學生代替她出席。每一次在澳門演奏，區神父都一定出席，若音樂會之後在學院碰面，還會繼續與我分享他對音樂會的感受。對我來說，知音人的鼓勵真的是太重要了。

　　1986 年 1 月 4 日，在廣州星海音樂學院演奏，他們的演奏廳才剛剛落成，我是第一位在新音樂廳演奏的澳門鋼琴家。記得當時鋼琴系的李素心主任熱情地招待我，並展示他們用手繪的海報和節目表以示歡迎，最後送我感謝卡和中國特色瓷器。這是我第一次和內地的音樂界朋友交流，我覺得特別有意義。

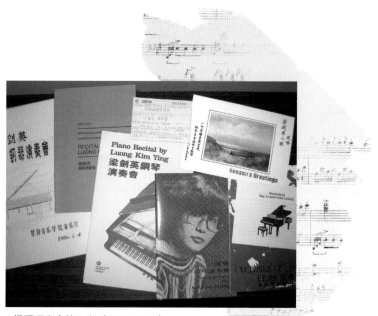

鋼琴獨奏會節目表（1984-1986）

與區師達神父於澳門何東文化中心，
我的鋼琴獨奏會後（1985）

我在聖庇護十世音樂學院任教了兩年，教學工作進行頗順利，有兩位學生分別去了美國及瑞士專攻鋼琴演奏，她們畢業後留在當地發展。另一位去美國讀作曲，他畢業後回香港創作流行音樂。還有一位一直在澳門做音樂老師，我和他們現在仍然保持聯繫。

　　我常給思維很認真的寫信、寄照片、演奏會的海報和節目表，報告業績並附上手信禮物，例如月餅、零食、澳門風景卡、中國特色的恤衫、中國製造的皮錢包和玉佩等等。他也常寫信鼓勵我，敘述身邊發生的人和事、寄我精美的心意卡、義大利製造的皮鞋和會說話的長髮洋娃娃等。知道我在澳門的事業發展順利，非常安慰，為我感到驕傲。有一次他在信裡寫：「我常常戴著你送的佛像玉佩去我們以前經常散步的德萊薩姆河邊，想像它代表你陪在我身邊，並祈求它為遠方的你祝福。」讀了他這些描述，使我深深地感受到他的寂寞和對我的思念——特別是那份純真的愛。因為他的支持，我更加努力工作，希望能夠常常給他報喜，讓他高興。由於我之前在維也納的學校，新開設了一個藝術家學位課程（Magister Artium），我有資格直接升讀，而且可以回歐洲見思維，所以我毫不猶豫就報名了。

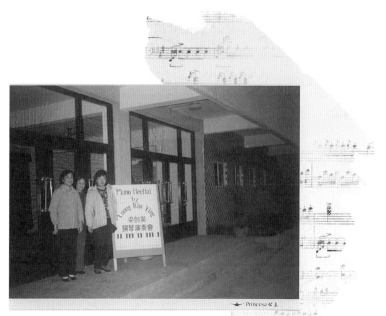

與李主任和老師於廣州星海音樂學院音樂廳前，
我身旁是他們師生共同手繪的演奏會海報（1986）

香港大會堂演奏廳（1986）

1986 年秋天再次回來維也納，除了提升自己的學歷，也探訪了以前的老師和朋友。首先我在「西火車站」附近，離學校不遠的社區租了一個可以練琴、設備齊全的小單位，我又去琴行租了一個平台鋼琴回家，很快便把自己的生活安頓下來。我在維也納寫明信片通知住在弗萊堡的思維，他很高興，因為我們很快就可以見面了。後來他從弗萊堡坐火車來探望我，見我很忙沒時間收拾，室內一片混亂的情況，自動熱心地幫我打掃，還說不能讓房東對中國人留下壞印象。他用實際行動表達了對我的保護和寵愛，這一切均令我十分感動。

有了居所之後，我去仰望以前住過的「鬼屋」，可惜科太已去世，新業主正在做全屋翻新的工程，人去樓空，看了心裡不好受。回學校找到了海特茲，她剛剛升做副教授，她告訴我華蓮斯教授退休後中風了，現在家中休養，可以去探望她。華教授退休後搬去市郊的獨立小屋休養，而海特茲為了經常陪伴她，也住在附近，另外日間還請了一位幫忙家務的褓姆。華教授雖然身體虛弱，但意志堅強。她告訴我雖然右手失去功能，她可以練習左手，和樂隊彈奏拉威爾的左手協奏曲。我從澳門帶了幾份演奏會的節目表和一些手信給她，她很高興的說：「好極了，真漂亮！」又祝願我順利完成新的學位課程。她說她現在過的悠閒生活很適合她，有海特茲的陪伴，不用擔心。

此外，我還受區神父所托，代表他去維也納附

近的下瓦爾特斯多夫小鎮
（Unterwaltersdorf），探
望他以前在澳門的老師司馬
榮神父，並把區神父的信和
中國茶葉交給他。當時司馬
神父已退休，在當地一間天
主教學校兼職教音樂，待人
誠懇，受到師生們的敬重，
最後亦被埋葬於此鎮。

與司馬榮神父在維也納車站（1986）

　　我來了維也納不久，就找到了教鋼琴的工作，是
為兩位在國立音樂學院就讀學前班的天才兒童上門輔導
練琴。他們本身每周有鋼琴教授上課，只是因為年紀尚
小，需要有老師在家輔導，每星期陪練五次，每次兩小
時，除了他們，我也沒有時間再收其他學生了。從輔導
的過程中，我學到很多東西，包括了解天才兒童的特殊
性，是否受家庭背景和社會因素所影響，以及維也納有
經驗的教授用甚麼方法去栽培他們等。

　　我的學位課程需時兩年，內容全部是和音樂學有
關的理論課，例如分享某教授自己對歷史專題研究的心
得、深入探究某個歌劇的背景和細節處理、深入分析和
比較一些現代作品、音樂和社會關係研究等，結業前
需要寫一篇論文。我找了音樂社會學的女教授邦婷克
（Prof. Dr. Irmgard Bontinck, 1941-）做輔導老師，
論文題目是《民族作曲家冼星海的作品對當時社會的重

要性》[Der Volkskomponist Xian, Sing Hai (1905-1945) zur politischen Bedeutung musikalischen Schaffens]。音樂社會學的辦公室有幾位教授，都是男性，唯獨邦婷克是女性，而且還是系主任。我非常仰慕她，學問淵博有風度，出版了不少重要的著作，深得學界的尊重。她也非常喜歡我的題目，覺得很有意義，打算將來放在系內的圖書館做存檔。雖然我從未寫過論文，而且還要用德文寫，但經過她有效率的輔導，精闢的分析，循序漸進地花了大半年時間，釘裝成一本共一百頁的論文便順利完成了，最後還獲得優異成績。

我的教學工作和研究院的學業都很忙，雖然學位課程裡面沒有鋼琴課，但我仍堅持每天練琴。我跟弗洛雷斯教授（Prof. Noel Flores, 1935-2012）上了幾堂難得的私人鋼琴課。他是印度人，早年來維也納學鋼琴，已故韋伯教授的學生，由於他的過人天分和優秀教學能力，畢業後成為韋伯的助教，韋伯去世後升為教授，是當年鋼琴演奏系唯一的外籍教授。

為了爭取在維也納的學習機會，我還參加了從德國前來的烏德教授（Jürgen Uhde, 1913-1991）的鋼琴講座。他的講座很充實有內容，我覺得他對鋼琴技巧有獨到的方法，講座後我和他打招呼，他給我家裡的電話和地址，歡迎我去德國約他上課。在外國，我學的不單只是他們的音樂文化，能夠近距離接觸一些真正的藝術家或天才兒童，了解他們的個人生活和感受，和他們交

流，擴大視野，思考多元化的人生並受到啓發，也是一項收穫。

　　兩年後我順利畢業，為表示隆重，「維也納的藝術家學位」德文 Magisters der Künste（Magister artium）的畢業典禮在著名的美泉宮（Schloss Schönbrunn）舉行。畢業生穿著正裝上台，儀式包括：手按權杖宣誓永遠盡忠於音樂藝術，並從校長手裡接受文憑，在台上被他尊稱為「Mag. Luong」。回家細看，文憑長 65cm、闊 47cm，是我所有文憑最巨大的一張。為了低調處理，我沒有通知維也納的中國同學去觀禮，反而不嫌我琴聲的鄰居史米特太太（Frau Smidt）自己要來，並為我拍照留念，感謝她對我那麼友善，離開居住了多年的維也納真有點捨不得。

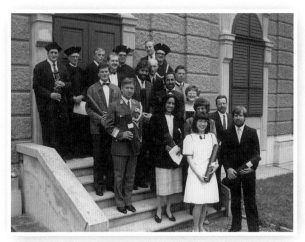

在維也納美泉宮的畢業典禮，十三位畢業生，
後排六位是校長和教授（1988）

最後的
德國老師

　　其實，在我完成維也納的「藝術家」學位之後，若我再報讀其他課程或有正式的工作聘約，是可以繼續留在維也納的。我的小學生很希望我繼續留在維也納陪他們練琴，他們的家長甚至自動提出加薪，以及介紹更多學生給我。雖然我也很不捨得這兩位可愛又聰明的小朋友，但是，我希望自己可以為更長遠的目標而努力。

　　我的計劃是去弗萊堡和思維相聚一段時間，然後回香港發展事業，因為那時香港的幾間大學都有音樂系，申請入大學任教必需要有相關學位。這次去德國用的是旅遊簽證，為了充實旅程，思維幫我在弗萊堡安排了一個鋼琴獨奏會，還邀請了記者去報導。他和義大利朋友合股在市郊的埃滕海姆-阿爾特多夫（Ettenheim-Altdorf）小鎮，投資了一間「鋼琴」餐廳，提供食宿，每晚做駐場鋼琴家，彈奏耳熟能詳的浪漫曲，我的琴聲很受聽眾歡迎，雖然增加了一些客流量，但思維為了生意，忙碌至凌晨才休息。我利用餐廳傍晚營業，日間無人用的時候練習鋼琴，學習新曲目，並跟烏德教授上課。

　　我致電烏德教授，約好上課時間。上午九時由弗萊堡出發，坐火車中途要轉車一次，下午抵達了他位於陶努斯山麓的巴特索登小鎮（Bad Soden am Taunus）的住所，上完課坐火車回弗萊堡已經是傍晚八時。烏德教授出生於漢堡（Hamburg），曾任

弗萊堡街頭，背面是我住過的大廈
（1988）

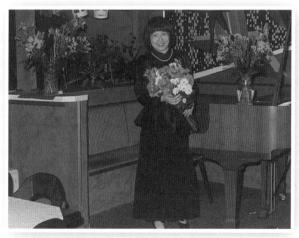

阿爾特多夫的鋼琴餐廳（1988）

教於斯圖加特（Stuttgart）國立音樂學院，音樂學及鋼琴。他一生寫了不少關於鋼琴、音樂歷史和音樂分析的權威著作，備受學界重視，也栽培了不少鋼琴家，退休後在歐洲各大城市巡迴開講座。

烏德教授住在離巴特索登火車站不遠的一條小屋村裡，一架演奏用的平台鋼琴放在客廳中間，透過玻璃窗可以欣賞到屋外隨風飄蕩的花草樹木，室內佈置簡潔溫馨，開門迎接我的是他太太。我誠意的送上鮮花一束，多謝他肯花時間給我上課。他問我來德國的目的、逗留時間，又問是否返中國工作。當聽到我說一定會返香港、澳門發展，即表現出有興趣及很滿意的樣子，因為他真的很希望他的學說能夠廣泛地傳播海外。

我跟他上了幾堂課後，基本上掌握了他的觸鍵方法。由於我之前的缺點是不夠放鬆，影響了輕重緩急的力量層次，通過他的指點，我彈得比以前輕鬆，更加得心應手。他講話很有學者風範，為人真誠不愛吹噓自己，上課精神很投入。有一次下課時，我瞄了他一眼，看見他的一邊鼻孔正在流血，而他自己卻沒有察覺。我告訴他，他說沒事的，若被他太太發現才會擔心。回到香港之後，我寫信向他報告業績和近況，他回信給我，送上親切的問候和祝福，並說了很多鼓勵的話，認為音樂是全世界的文化遺產，應該無分國籍地傳播。大概兩年後，我收到他太太的信，告訴我他逝世的消息。

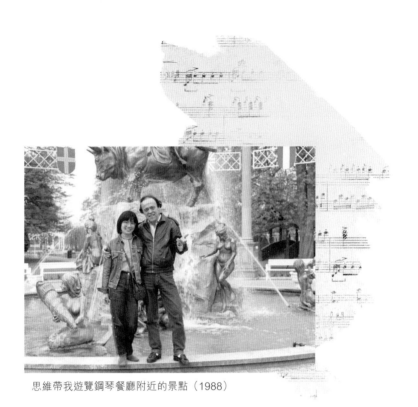

思維帶我遊覽鋼琴餐廳附近的景點（1988）

烏德老師寄給我最後一封充滿鼓勵字句的信
（1991）

有驚無險

因為我離開弗萊堡回香港的飛機在中東轉機，那時中東政局混亂，為了保護我在旅途上財物安全，思維把自己的破舊皮褸的皮剪出來，做了一個掛在脖子上，方便貼身攜帶的小皮包給我，讓我把大面額的紙幣藏進去，掛在衣服裡面。這舉動看似很土，卻把我感動得哭了。此時他鄭重地送我一枚鑽石戒指，並解釋說：「為了表示誠意，此戒指是我用過去每晚在餐廳打工的收入，存了半年的錢買的，送給你做記念。」話裡沒有求婚的含意，亦說明了他不想給我任何壓力，我欣喜地戴上他這枚用心贈送的戒指。他還對我說：「你還年輕，應該珍惜時間去追求自己的人生目標，我是支持你的。而我的人生已經過了大部分，現在應該是靜下來享受退休生活的時候了。」我感謝他對我的付出，以及理智地為我的前途設想的態度。記得在機場臨別時我對他說：「等我在香港事業開展後，可以把你接過來住。」他不加思索立即回應：「好的。只要你喜歡，你去哪裡，我跟你去。通知我吧！」

當我辦理好登機手續，托運了行李，與思維道別入閘之後，有兩位海關的警察請我去問話，原因是我的旅遊簽證過期。我解釋：「我在維也納完成學業之後，來德國探朋友，開了一場鋼琴獨奏會並跟烏德老師上鋼琴課。」他們很認真用筆記錄了我講的所有話，看了我隨身攜帶的「藝術家」畢業文憑和演奏會海報，抄了在德國的朋友和老師的電話地址，以及查看我香港旅遊證件的過往記錄。他們又說我現在等於是非法

居留，最少要罰款，並且七年內不得再入境德國。我說無所謂，我也不打算回來，但我沒有很多錢，要罰多少呢？他們見我衣著樸素的學生打扮，又操一口流利的德語，就叫我自己打開手袋看看有多少錢。打開後，他們看見我錢包裡只有一張一百馬克紙幣和港幣，於是沒有再多問，收了一百馬克，開了一張收據給我，就讓我離境了。他們當時的態度是頗溫和有禮貌的，這次幸而有驚無險，從這件事我又再感受到德國人做事除了有原則，亦有通情達理的一面。

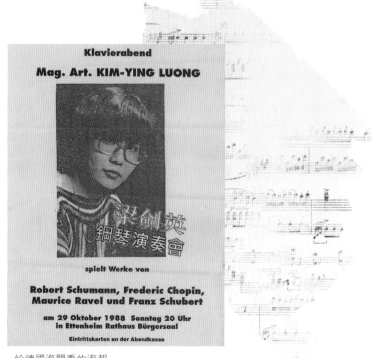

給德國海關看的海報

結婚的
決定

返回香港的初期，我居住在二哥家裡，並獲得大姐歡迎我裝修她位於香港半山一座大廈最頂層，一間一房廳的天台小屋使用。那是一個不符合建築規格的僭建物，雖然有水電供應，但是每逢下雨一定會水浸，所以不能租出去。我請裝修工人把這破爛的小屋翻新裝修，包括更換門、窗、天花、地板、牆紙、冷氣機、電箱、水喉等，並在客廳留了位置放置平台鋼琴。

我致電葉惠康博士，十多年沒見，他仍然記得我，首先問我在哪兒畢業獲得甚麼學位，又說將會退出浸會學院，但可以做我的推薦人，介紹我認識新的藝術學院院長。我很高興聽到他這樣爽快的回應，覺得能夠學以致用就好。在維也納認識的香港同學知道我學成回來的消息，非常高興，要請我吃飯慶祝。他們雖然沒有獲得維也納的畢業文憑，但回香港工作後，都能夠各展所長，生活得很好。他們還記得十年前調侃我用的「花名」，回想當年清純的我，仍然覺得非常有趣攪笑。沒想到他們還會提起在維也納時，我曾經給他們的援助。其中一位輟學回來結婚，學聲樂的女同學，她住在離我天台屋不遠的羅便臣山豪宅，把十幾個鋼琴學生轉給我教，還請我教她的大兒子彈琴；一位留學兩年，拉小提琴的男同學，介紹了一位讀高中的女學生給我；一位澳門室樂團的成員介紹了一位住香港的親戚，以及他自己的妹妹從澳門坐船過來學。感謝他們對我回港初期的關懷和信任，這幾位學生現在都以音樂作為終生事業，總算不負所托了。

天台屋裝修前（1989）

　　我把香港的情況告訴思維，雖然有了工作及居所，但是天台屋頂漏水，還需要維修，不嫌棄的可以搬來香港居住。他聽了非常高興，因為又有機會施展他裝修的本領了。1990 年，我和二哥開車去機場迎接他，並帶同兩位分別四歲和六歲的女兒去。我安排她們每人送一束鮮花給未來姑丈作為歡迎儀式，讓他驚喜一下。我們望穿秋水，終於等到他出閘啦！他身穿米白色套裝，藍色恤衫，配合高大健碩的身材，特別顯得神采飛揚。他一再熱烈地擁抱我和兩位可愛的姪女，還很高興的和我二哥握手。二哥直接把他載去天台屋，當我把天台屋的門匙交給他時，他很感恩，能夠在這完全陌生的城市，立即擁有屬於自己的居所是多麼不容易啊！他回憶當日在弗萊堡機場送我回香

港那一幕說：「我注視著你入閘漸漸遠去的身影，心臟像撕裂般的痛，以為這輩子都不能再見到你了。今後不要再有這樣的感覺，真的太難受了！」我發覺，他簡單的行李箱裡，竟然把我幾年來寫給他的全部信件包好帶來香港，而我也把他寫給我所有信用盒收藏好。我們從此結束了長達九年的異地戀，以後也不再分開了。

我對他這個決定是非常佩服和感激的，能夠在六十多歲的退休年紀，放棄了歐洲無憂無慮的舒適生活，把餘生的自由和幸福交給一位年輕女孩，還要忍受在陌生的亞洲地區因為語言不通，生活方式不習慣而帶來的種種不便，為的只是想繼續保護我、陪伴我過日子，這是多麼勇敢的行為啊！我們難免有時因意見不同而吵架，當我生氣時，往往想起他的真誠付出，所以我擴大了他的優點，包容了他的缺點，而我相信自己一定也有很多缺點需要他去包容吧。

為了節省籌備時間和不必要的花費，我們的結婚儀式頗為簡單，包括去香港大會堂註冊，交換結婚戒指，拍婚紗照，邀請親友共二十多人在大會堂樓上的旋轉餐廳食自助餐，包括母親、大姐／夫和他們的好朋友、二哥一家四口，和兩位維也納認識的同學和他們的兒女等。所有程序都在和諧的氣氛下順利完成。有些關心我、愛護我的親友，總覺得以我的外在條件，為甚麼會選擇一段忘年戀？我認為，如果對方有很好

香港大會堂婚姻註冊處（1990）

二哥為我們在雨中拍照，
香港大會堂花園（1990）

陪伴左右的大姐和姐夫，
香港大會堂花園（1990）

的外在條件，但他根本不是真心愛我的，再好的條件又跟我有甚麼關係呢？我和思維在一起，心裡就有一種踏實的安全感。真誠的愛就像用心靈去彈琴一樣，是非常難得及珍貴的。

二哥擔心思維離鄉別井會感到不習慣，逢周日常邀請我們和他全家一同郊遊。有一次去新界旅行，二哥不幸跌倒受傷了，要求思維幫忙把汽車駛回家。歐洲的駕駛座的位置是和香港左右相反的，他從未在香港的街道上駕駛過，完全不熟路，但他竟然有勇氣接受此任務。結果，在二哥口頭引路下，冷靜而安全地把我們送回港島半山的家，我真心覺得他很了不起。

我結婚之後的第一個聖誕節，三哥帶同一家三口回香港。他首先自己上來天台屋視察，擔心我花了自己幾乎全部儲蓄去裝修一間僭建物，是否被騙？然後衝口就問我：「思維養得起你嗎？」我用平靜的語氣回應他：「我不需要他養我，重要的是他陪伴我。」他細看屋內的設置之後又嫌：「怎麼連一架洗衣機都沒有？」我說：「因為沒地方放置。」思索片刻後，他忽然伸手入褲袋裡拿出一疊美金鈔票，靜靜的交給我，說是補送給我的結婚賀金，不必告訴其他人。我大方地接過他的心意，心裡覺得他的舉動很有趣。以前頑皮囉嗦，專門惹妹妹討厭的男孩子，甚麼時候變成一位暖心的叔叔呢！

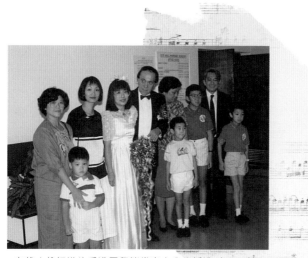

在維也納認識的香港同學攜眷出席我的婚禮（1990）

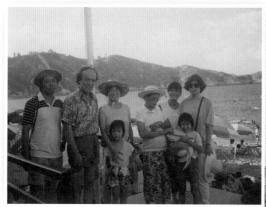

二哥一家四口帶我們去長洲旅行
（1991）

思維很快適應了香港的生活，聖誕節（1990）

香港的生活

　　記得有一次下大雨，我早上醒來找不到拖鞋，原來屋內水浸，拖鞋被水沖走了。情況雖然很壞，但我沒有擔心，反而哈哈大笑，覺得很滑稽。因為有思維在，我相信他一定能夠克服困難。他認真研究了房屋的結構，找到水浸和屋頂漏水的原因後，做了一個完善的修建計劃，除了屋頂的工程，還把屋外的一小塊水泥地鋪成可去水的小斜坡，以及將原來是平面放置的天台水渠蓋改成立體罩狀等。我當時看著他沒有用安全帶，在烈日當空下，赤膊在十六樓高的屋頂上面操作，心裡實在很擔心害怕。經過了幾個月的辛勤勞動，終於解決了水患問題。

　　1992 年，我們期待的小公主琪琪出世了。由於產後我身體很虛弱，說話的力氣都沒有，思維看了很心痛，伏在醫院的病床上哭了；第一次抱起帶著微笑熟睡的小寶寶時，也情不自禁地因為太激動而哭了。我很少見他哭，他是一個名副其實的硬漢子，喜歡抱打不平，保護弱小。琪琪出世後帶來家庭無限歡樂，她聰明活潑，常常開懷大笑，生長速度很快。我和思維合作照顧她，我日間教幾個學生，繁重的家務他不讓我做，我負責煮三餐，思維在晚上也自願照顧寶寶。

　　工餘時間我們三個人一起去購物、去郊外旅行，享受家庭樂趣。周日我們經常去逛荷李活道，那裡有不少思維喜歡的古董和藝術收藏品，我們買了一些畫家親手畫的油畫，現在仍然掛在澳門家中。為了迎合孩子未

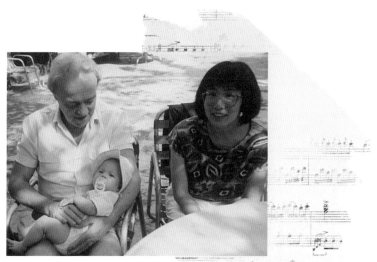

幾個月大的琪琪（1992）

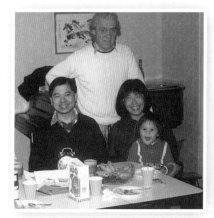

四哥去天台屋探望我們（1993）

天台屋一角（1994）

來活動的需要，思維在花園平台製造了小型滑梯和鞦韆等。後來他又在我們住處的垃圾站拾獲多棵別人丟棄的植物，經過一番栽培，不久便在天台長成綠油油的大樹，並放了一套白色的膠桌椅。經過不斷的裝修粉飾，我們的小屋漸漸變成一間溫馨且別具特色的小別墅。中秋節還邀請我所有親戚來賞月慶祝，他的友善行為很快受到大家的讚賞和熱烈歡迎。他常常抱著琪琪，溫柔地為她唱義大利兒歌，從三歲開始，用義大利語講了很多自己即興編出來，有趣味性的又有教育意義的兒童故事。父愛的偉大，此刻我真正領悟了。

經葉惠康博士介紹，我約見當時香港浸會大學的藝術學院院長希伯特博士（Dr. Hiebert），他懂德文，看了我的文憑後很滿意，知道我已經住在香港，就說會把我的申請立即交鋼琴系主任和我聯絡。我在大學的教學工作很成功，受到師生們的歡迎。思維父女倆有時陪我去大學返工，然後在飯堂或校園等我下課後一齊回家。當時的鋼琴系主任李名強教授還邀請我為學生上大師班課及演奏，能夠幫助音樂專業的學生，在外國辛苦所學真的沒有白費了。但是，香港的樓價實在太貴了，難以擁有自己的物業，相對地澳門的樓價卻便宜得多。思維是一位有敏銳觸覺及睿智的人，覺得香港是一個繁華複雜的商業城市，而澳門則比較樸素簡單，人情世故和城市面貌較似歐洲。從長遠來看，還是選擇生活在澳門比較適合。況且幾年前，我在澳門已經建立了事業基礎及人脈關係，回去發展應該無問題。

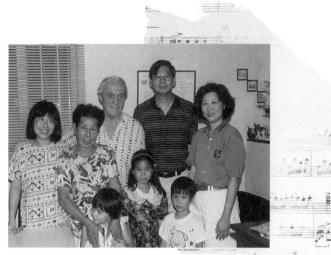

三哥再次攜眷去天台屋探望我們，母親雙手搭琪琪肩膀
（1995）

思維在花園親手做的鞦韆（1995）

香港浸會大學（1995）

定居澳門

1996 年，從琪琪四歲開始，我們搬來澳門定居，最初住在西環近海的大廈單位裡，環境比較幽靜，而且母親也住在附近。後來為了上學方便，我們搬到市中心的校區，周圍都是商舖，生活上也簡便了很多。

當時隸屬於澳門政府的演藝學院已經成立，仍然是葡萄牙人做領導，我親筆寫信給院長自薦，果然被接見，此後就一直兼職了十多年。後來做了理工學院全職老師之後，每周只能在演藝學院兼職四小時。演藝學院的學生是通過嚴格的考核而入學，所以學生的音樂學習能力一般都很好，我教的學生不多，大部分中學畢業後，選擇走音樂專業的路。

演藝學院開課後，有一次聽音樂會，遇到幾年前協助我辦演奏會的文化學會職員格拉薩（Graca）小姐，她很熱情的和我打招呼，並告訴我，澳門理工學院準備創辦一個大學模式的音樂課程，主任是巴西籍指揮家查偉革（Veiga Jardim, 1960-）先生，他們正在招聘音樂老師，問我有沒有興趣幫忙。我很快與他們藝術學校校長畢子融先生及主任查先生取得聯絡，並落實了兼職任教的工作。同時，我沒有放棄香港浸會大學的教職，仍然每星期抽一天坐船過去教。

那是一段非常幸福的日子，一家三口其樂融融。我們常常去大三巴、兒童遊樂場、公園和黑沙海灘。每逢假日去探望我母親，我母親一定記得預備思維和

陪琪琪做手工（1996）

澳門路環黑沙海灘（1996）

思維與五歲生日的琪琪（1997）

琪琪喜歡的白切雞和菜湯，而思維和我也會自動幫忙簡易的屋內維修或家務。有一次家庭大聚會，全部兄弟及大姐／夫帶同家屬回澳門探望母親，我們借此機會請全部共十七人去義大利餐廳用餐，及包一部旅遊車遊覽澳門。琪琪可能遺傳了父親的幽默感，在那麼多人的餐桌上，大膽發表一些童真的、意料不到的感想，成為眾人注視的目標，非常攪笑。生活安定之後，我擔心思維一個人在家感到寂寞，我帶他們去鄰近地方旅行，讓他們認識祖國的風土人情。鼓勵思維撥打電話去義大利，聯絡已退休的哥哥、妹妹和外甥女。他每次與親友通話，總是眉飛色舞地報告我們的近況，特別是講起我在澳門有了穩定的工作，以及琪琪能夠用流利的義大利語和他交談，覺得搬來澳門居住是對的。

李鵬翥先生對晚輩及朋友都很關懷照顧，回澳門定居後不久，我們去拜會他，他非常高興可以認識思維，對他非常體貼和客氣，我從旁充當他倆的翻譯。因為思維是義大利人，李先生很關心他是否適應澳門的生活，又問琪琪是否讀中文學校，熱心地介紹會說義大利語的朋友給我們認識，還送我一本他的新著作，以愛國愛澳的深厚情懷為題材的文學專著《濠江文譚》，並用毛筆簽名留念。

大姐來澳門探望我們，接琪琪放學（1998）

三位香港的學生來澳門探望我們，
他們的母親是我在維也納的同學
（1999）

思維和琪琪出席我在珠海吉大群藝影劇院舉
行的鋼琴獨奏會（2000）

澳門首創
音樂系

1997 年，我開始在澳門理工學院音樂課程兼職，次年轉做全職直至 2019 年退休。見證澳門第一個大學編制的音樂課程成立，最初是晚間課程的音樂教育專業文憑，然後變為日間課程的音樂教育學士學位，後來又增設音樂表演專業學士學位，除了本地學生，還招收國內生。因為課程發展所需，上課地點亦搬遷了兩次至現在的高美士街，明德樓地址，為本土和內地栽培了大量音樂人才。我非常高興知悉近年學院的進步以及學術地位迅速地提升，2019 年設立了跨領域藝術碩士學位課程，2022 年學院正名為澳門理工大學。

雖然當初從香港回澳門，總覺得不習慣，主要是那時澳門的音樂環境、音樂水平和香港相差甚遠，也不如香港有那麼多大學、演奏場地和從事音樂專業的人才。我的學位文憑在香港極受重視，在澳門卻常被誤解。所以初時總感覺留在澳門有點委屈，但是看見家中一大一小生活得愉快舒適，而且琪琪在澳門讀書的情況很好，為了多些和家人在一起，接受了理工學院的聘約之後，就放棄了香港浸會大學的教職。

可惜入職的初期，因為我的「Magister artium」學位不被認作等同「博士」，甚至「碩士」，卻被人謠傳我未入過大學，只入過音樂學院。我曾因為 1998 年入職時的規定，必須向澳門政府「高等教育輔助辦公室」申請「學歷認可」證明。因為當時，在澳門從

大學的開放日，介紹音樂課程（03-2008）

我們與應屆畢業生攝於畢業音樂會
（06-2008）

與戴定澄教授攝於學生畢業音樂會
（06-2008）

事公共職務並不需要高於學士學位程度，所以當年的學歷認可結果是「學士學位」。後來以「講師」職位做了課程主任之後，有機會與台灣輔仁大學的音樂教授交流才知道，早在二十多年前台灣就有學者專家，經過認真調查，做了一套有系統的「國外學位或文憑認定原則」，裡面把 Mag. 認可為演奏界最高級別。在歐洲，習慣在姓氏前面稱呼如 Mag. Luong，與音樂理論最高級的 Dr. 等同用法。之後我再次向學院申請晉升，還是因為沒有「博士」學位而不受理。

　　我辭退了主任職務之後，繼續增加科研和教學成果，包括出版兩本新書、一些論文和多次學生比賽獲獎等。終於在院方高層建議下，寫電郵給我的母校——維也納國立音樂表演藝術大學，他們知悉我竟然為了這張備受世界樂壇重視的文憑，在澳門遭到升職困難時，立即義不容辭，特別為我寫了一張証明。從這事件中，我除了感恩母校為我，一位二十六年前取得該文憑的學生提供即時支援之外，亦體現了世界名校的處事格局。而我自己多年來，沒有把晉升看得那麼重要，常常以樂觀的心態去照顧家人，把時間用於默默耕耘，在教學、科研、行政等領域做出了一些成績，反而令到眾多業界好友對我支持並替我憤憤不平。

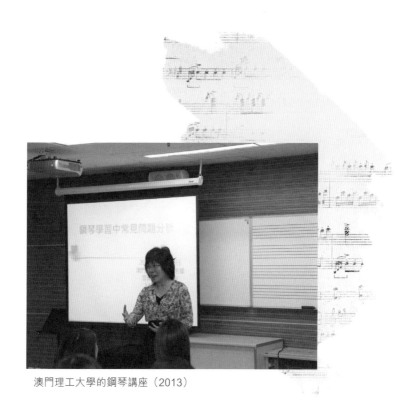

澳門理工大學的鋼琴講座（2013）

用音樂課程的施坦威九呎鋼琴錄影（2014）

北京的
鋼琴
獨奏會

　　琪琪讀小學之後，上、下課均由思維接送，我們一齊出席她的各種舞蹈或樂器表演活動，並由思維負責錄影，買菜煮飯由我負責。另一方面，我仍然堅持練琴，在香港、珠海舉行多場鋼琴獨奏會，並多次與澳門室樂團合奏，為大型歌舞劇「東方紅」鋼琴伴奏等。思維全力支持我的工作，和我分享演奏或學生比賽獲獎的好消息。平時他一個人留在家裡很寂寞，所以，凡是可以帶家屬的活動，都盡量帶他一起參加。

　　1999 年秋天，周廣仁（1928-2022）教授來澳門與她以前在北京的學生呂英老師會面，她想在澳門找一位代表澳門的鋼琴家去北京演奏，作為 1999 年「慶祝澳門回歸祖國」的一個紀念音樂會。呂英老師是我在聖庇護十世音樂學院的同事，她聽過我演奏，把我介紹給周教授。我去呂英老師府上與周教授認識，她聽完我演奏，又親切地問我在哪裡畢業，就決定請我去北京演奏了，此後我和周教授一直保持聯繫。

　　周教授是一位愛國愛學生的偉大鋼琴教育家，北京中央音樂學院終生教授。一位精明能幹、有修養、心胸開朗的女士，被業界尊稱為「中國鋼琴家之母」。她對我這後輩很照顧，如待朋友一樣沒有一點架子，常常為別人的利益著想。當年已經七十多歲，還親自去機場接我，送我去酒店，頭尾三天全程陪伴，包括音樂會前的綵排。她還說她可以趁機會帶我遊覽北京城，我說雖然我以前未來過北京，是次來的目的是演奏，我需要演奏

會前綵排，好好準備和休息以保持狀態，演奏後盡快回家，所以這次就沒有時間觀光了。她聽後還向她丈夫劉碩勇先生誇讚我對待演奏的認真態度，沒想到她還支付我演奏酬金，我覺得有點不好意思，所以堅持請她用餐，和她在一起感覺很自然舒服，因為她是一位很真誠、非常愛護後輩的藝術家。

2000 年 1 月 5 日，我的鋼琴獨奏會在北京音樂廳舉行，演奏會開場前，我看見周教授親自在後台爬上一條梯，伸長手臂、有點費勁地大力敲響一個古老大鐘幾下，代表著重要的儀式即將來臨，請聽眾肅靜。然後她由後台優雅地走出去介紹我，又為我在每首樂曲之間的間隙時間作精彩的曲目簡介，可見她事前有認真充分準備。演奏曲目包括貝多芬奏鳴曲第三首、拉威爾的「戲水」、蕭邦的「船歌」以及舒伯特奏鳴曲 D959。當全部曲目彈完，她匆匆跑出台張大雙手，給我一個熱烈的擁抱，要求我加奏一曲。這個擁抱除了是一種禮貌，亦代表了她個人對我演奏的肯定，以及代表她對澳門同胞回歸祖國的熱切

講座和演奏會節目表（1997-2002）

祝賀。音樂會之後她請我和一些音樂家共聚，還帶點興
奮去談論我剛才的演奏。她為音樂會，為澳門同胞所做
的一切，我是非常受感動的。當年在北京獨奏會，《澳
門日報》也有報導。自從這次的接觸之後，我被周教授
的人格魅力所深深地吸引，能夠和這樣一位德高望重的
音樂家近距離接觸，是我畢生的榮幸。

　　我回來澳門才知道，我去北京當天，琪琪可能吃了
一些不衛生的食物生病了，嚴重的肚瀉再加上發燒，私
人醫生建議她入醫院打點滴治療，思維沒法通知我，幸
而當時的兼職褓姆媚姨肯放下工作，幫琪琪辦理入院手
續，我從北京回來她已經出院了。回來後，她用可愛又
帶點疲倦的大眼睛對著我直言：「媽媽，你對學生比對
我還好！」我立即安慰她，並承諾帶她去公園玩。她的
說話，讓我深思了很久，也許她的怨言是對的。我反省
自己真的有點過份，上課經常超時，下課後備課，對學
生的未來規劃往往也很費心，自己還要花時間練琴和演
奏。我覺得，是時候認真考慮家庭和事業之間的適當平
衡了。

　　同一年暑假，琪琪八歲，我們一家三口參加旅行團
去義大利各大城市巡迴旅行，最後在米蘭站留下來探望
親友，主要是讓大家有個開心及有意義的家庭活動。思
維常常在當地親友面前稱讚我，給我面子。他哥哥、妹
妹和外甥女馬麗（Mara）全家分別請我們吃義大利餐，
琪琪不害羞地當眾用義大利語發言，成為長輩們的逗趣

兒。思維與兄妹難得聚首，似乎有說不完的話題，臨別依依，我們拍了很多照片留念。

　　屠老師九十年代之後，離開香港移居美國跟女兒和外孫同住，兒子在澳洲。她每二年回香港一次與親友及學生見面，曾聽過琪琪彈琴。我們搬回澳門居住之後，我幾次專程去香港與她會面，每次見面，她都很關心我的事業發展和家庭狀況，還滔滔不絕地談及自己在美國的感受，從言談間吐露出她不大適應外國的生活。2008 年最後一次見她，已經八十多歲高齡，在美國住養老院，回來香港暫住朋友家二星期，除了與香港的學生見面，還很渴望看看澳門回歸之後的變化，及關心我的近況。這一次是由她香港的女學生陪同而來的，這位師姊對澳門頗熟悉。臨別時，因為已經買了回程的船票，一路上沒截到計程車去港澳碼頭，為了方便快捷，唯有坐公車。當我陪她們上車時，從後面看見她用略顫抖的小腿，頗費力地踏上車，瞬間心裡感到一陣酸楚，未知何時再相見？

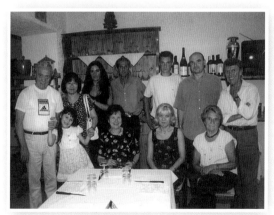

一家三口去義大利旅行探親（2000）

生活情趣

琪琪上了高小之後，很喜愛小動物，曾經養過倉鼠和白兔，最後我們同意養一隻兩個月大、淺茶色的松鼠狗 Bobo（2002-2018），主要是希望家人多個伴，又可以培養琪琪照顧小動物的責任感。有了聰明可愛的狗狗，增加了不少家庭歡樂氣氛。我還記得帶 Bobo 回家時是冬天，氣溫頗低，思維怕小動物著涼，小心翼翼地把他放入自己的衣袋裡抱緊保暖的情景。牠是一隻很有靈性又健康的狗狗，大概半歲的時候，便懂得鑑別我們三個人對待牠的不同方式。牠很快便把我認定為御用剷屎官，除了言聽計從，並表現出護主的態度。例如，若家裡成員大大聲對我說話，牠會激動得跳到半空去吠對方，表示不滿或阻止，我們常被牠的舉動弄得啼笑皆非。Bobo 很友善，小時有玩不完的精力，若見思維坐著無聊，會用口咬著小球撩他陪玩，直至別人疲倦為止。若學生來訪，牠會去大門迎接，和學生握手打招呼後，學生坐在琴凳上，等琴聲一響，便立即伏在我身邊靜靜地守候了，而且從來不拒絕學生抱牠。有些學生長大了，從外國留學回來探我，都會關心狗狗的現況，因為 Bobo 也曾陪伴過他們成長，留下美好的童年回憶。

此階段的琪琪不像以前那麼依賴我們，可以自己上學，不需要我們接送，升上初中後，功課開始忙碌，反而在學業和情緒上，更需要關心和體諒。這也是我同意養狗的原因之一，因為有了 Bobo 之後，她開心了許多。自從她有了自己的活動圈子之後，爸爸的空

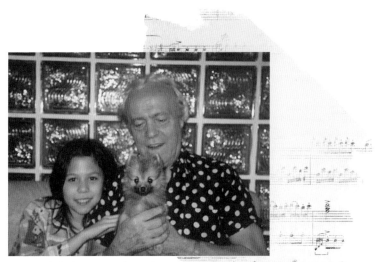

歡迎家庭新成員 Bobo（2002）

澳門市政署（2003）

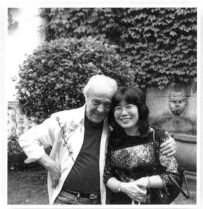

澳門市政署花園（2003）

閒時間就變多了，開始覺得有點無聊和寂寞。有一天我們經過永樂戲院，發現旁邊的地攤有人賣古董掛牆鐘，思維非常有興趣，買回家修理並使之運行。以後幾年，陸陸續續修造了幾十個漂亮的古董鐘。有一年《澳門日報》宴請作者聚餐，我有機會遇見李鵬翥先生，閒談之間，聽說思維修整了幾十個可以運行的古董鐘，覺得不可思議，李先生還提議請記者來採訪，讓他的作品有更多人欣賞。

為了更豐富的消閒活動，我們跟旅行團去北海、湛江、茂名等地四天遊。白色一望無際的海灘、珍珠養殖場、湖光岩、千島湖的景色讓思維讚不絕口，除了買紀念品，還拍下琪琪餵食小鹿的溫馨照片。我們在當地買了些淡水珍珠，回澳門一齊設計款式並做了一系列的項鍊、手鏈和耳環等。我們非常愛惜大家合作的成品，那些首飾至今仍然被珍藏得很好。

我很欣慰在我和琪琪忙碌的時候，思維有自己的精神寄託。我常常借朋友來訪之便，介紹他的寶貝鐘錶、自製的首飾、創意的裝修、掛在牆壁上的油畫和很多搜集回來的法拉利跑車模型等，讓他和訪客有津津樂道的話題，受到讚美並感到自豪。為了他可以多些時間玩賞收藏品和休息，以及做保健運動，我聘請了一位全職的家傭馮姐分擔家務，而我也可以有較多時間陪家人及去探訪母親。除此之外，我們還養了一缸金魚，思維喜歡那些在歐洲未見過，在澳門才有的

品種，說白了就是最常見，生命力最強、不同顏色的「草金」金魚。為了增加居住環境的生氣，還栽種了一些植物。因為一直很懷念香港天台屋種過的樹木，搬來澳門時不得不放棄它們了，現在就選擇類似的植物吧。

湛江金鹿苑（2005）

思維收藏的部分鐘錶和跑車（2006）

肩負重任

母親不幸患了肺癌，我找了一位全職的中國籍褓姆珍姐貼身照顧她，看醫生等事務由我跟進並向兄弟們傳達情況，因為他們都不住在澳門。醫生認為年紀大，加上腫瘤的位置，擔心手術治療有風險，結果大家同意在保證生活質素的情況下延長了幾年生命。母親在生病期間，還是很樂觀的，她接受疾病的事實並處之泰然，在醫院也表現合作態度，沒有怨言。她頭腦清醒，把身後事都預先交代清楚，讓兒女們知道所有安排。在病中，她很高興知悉我第一本書《鋼琴技巧練習指南》於 2006 年出版了。

每次去探望她，總是以充滿光彩的眼神凝視我，如小孩子見到自己非常喜歡的事物一樣有說有笑。她一方面高興見到我，但又怕阻我工作和照顧家人。其實長者的最大願望，就是兒女孝順及見到他們生活得好，不用自己掛心。到了疾病的晚期，醫院把她轉介去鏡湖醫院為臨終者而設的安寧病房。聽到此消息，美國的三哥提前退休，專程趕回來和我們一家人在病房陪伴至最後一刻。

為了思維與義大利親戚再相見，2006 年暑假我組織了一次較舒適的旅程。這次是專門去他家鄉，米蘭附近的小鎮科薩托（Biella-Cossato）與親友十多人會面，帶了很多手信探望他哥哥、妹妹等一家人，他們很熱情的招待我們，特別是外甥女馬麗，喜歡用義大利語和琪琪溝通，覺得她比上次長大了，個性斯

義大利外甥女馬麗住宅前（2006）

文有教養，大家難得歡聚一堂，氣氛十分愉快。我們
住在附近的酒店一星期，環境舒適，晚上可以好好的
休息。離開的時候，姪兒還親自駕車送我們去米蘭國
際機場，我們的車已經遠去，我回頭仍然看見思維年
邁的兄妹不斷的揮手……

2008 年第一次獲理工頒授「優秀老師」獎。思
維知道此消息後很高興，但又不喜歡我太忙。因為這
年除了教學還被委任為音樂課程主任，雖然教學時數
按校規被減少了，但每學年需要離開澳門公幹幾次。
那幾年的主要業績是改革了課程，變成有表演 / 教育
的學士學位。開拓國內招生市場，解決了生源問題。
與中國、香港、台灣以及世界各地音樂家、音樂系主
任、備受尊敬的藝術學校校長交流，安排很多講座、
大師班和音樂會等。他們為文化教育事業鞠躬盡瘁，
全力以赴的奉獻精神，令人欽佩，也讓我開拓了視野
並受到莫大啓發。

如果我超時工作，比預算時間遲了回家，思維仍然堅持等我回家才一齊用餐，讓琪琪和馮姐先吃，飯後見我倒頭就在客廳的梳化睡，靜悄悄的幫我蓋上被。他耐心的聽我訴說工作上發生的大、小事情，有開心的、也有煩惱的，他人生經驗比我豐富，常給我正確的指引。他抱怨我因為工作太忙而少陪他，甚至我自己也生病住了幾次醫院而難過極了；另一方面，覺得我賺錢不易，變得非常節儉，不願意為自己花錢。有時買禮物送給他，故意把價錢報便宜些，免得他嫌浪費不肯接受。

　　此時，為了加強學術性的研究，學院非常鼓勵老師做「科研」，即發表學術論文、著作，並提供科研經費資助等。我未寫過中文論文，但在這氛圍下，音樂課程聘請了一些音樂博士，他們是寫論文的專家導師。我常常閱讀他們的文章，用之於借鑒學習，後來還去投稿學術期刊，結果多次被退回。經過一年以來不停的努力，改進和研究，終於第一篇論文被發表了。其實有些事情，只要我們肯嘗試開始，不怕困難也不放棄，慢慢就會上手了。

　　以後我陸陸續續為報紙、期刊雜誌寫了多篇音樂方面的文章，我非常享受寫作過程，因為有讀者分享我的知識和感受，又可以獲得學院認可的科研成果，看見一本書或一篇文章慢慢完成，有一種滿足感。有時寫作至半夜，卻因此影響了我的視力，不得不放慢速度去完成。

音
樂
隨
我

周廣仁教授對晚輩真的非常支持和鼓勵，我請她為我的幾本書寫「序」，她義不容辭地答應，能夠在她的年紀，那麼繁忙的工作之下抽時間認真閱讀，並找出書的特點，準確地去描寫，真難得啊。我曾經組織了自己的鋼琴學生團隊約十人，去青島參加她的鋼琴夏季學院，以及獨自一個人去北京探訪她及旁聽大師上課，想不到她會在大師班裡推銷我的新書，並介紹我認識一些國內著名的鋼琴教授和學者專家。那段時間我們也常用電郵聯繫，有一次我問她：「如果你是領導，有人故意攻擊你，你會怎樣處理？」她回覆：「只要所做的事沒有私心，是為團隊好的，就不必理會別人背後怎樣講，因為公道自在人心。」她這番話很有哲理，我一直銘記於心。

與周廣仁教授在青島鋼琴學院合照（2007）

鐵漢柔情

2011 年，琪琪又面臨升大學的抉擇，因為澳門沒有她想讀的學系，她提出要去台灣升學。我支持她的理想，但思維卻非常不捨得，總是埋怨我為甚麼讓她離開澳門呢！他為此悶悶不樂了很多天，送去機場那天，開始有行動不便的問題出現，看著女兒入閘的背影，忍不住傷心地流淚了。我看了很心痛，即安慰說：「每年的幾個長假期琪琪都一定回家相聚。」

琪琪寒假與我們相聚，澳門機場（2012）

琪琪去了台灣之後，家裡清靜了很多。為了多些時間陪思維，我辭去了演藝學院的兼職。向來身體健壯的他開始有些毛病出現，雖然精神尚好，但我仍然為此很擔心，帶他看了幾個醫生做各種檢查，卻沒有發現明確的疾病，初時只是要求他戒煙及給他維生素服用。而他也很固執，既怕麻煩我，又不信任醫生。

2012 年初，我辭去主任職務，工作壓力減少了很多。其中一篇《從優秀音樂人才的培養談澳門的音樂環境》發表於《人民音樂》期刊，還取得了「澳門人文社會科學研究優秀成果獎」。同年思維在義大利的

哥哥伊沃（Ivo）去世，琪琪趁去威尼斯短期進修義大利文之便，代表爸爸去慰問他的妹妹馬利亞（Maria）及其他親戚。半年後，馬利亞也相繼去世，思維傷心了好一段時期，又因為心臟問題，住了醫院一個月。那時，我教出來的很多學生已經有了一定的成就。思維感到非常驕傲和安慰，比我本人還開心，住院期間還請求我帶給他《鋼琴教學問與答》初版的書，放在病床旁邊陪他睡覺。

2013 年《簡明鋼琴藝術史》出版，2014 年我獲升為副教授。我指導下的學生很多在鋼琴比賽中獲獎，作為指導老師的我亦多次獲主辦單位頒「優秀老師獎」。聽到那麼多好消息思維很開心，甚至高興得睡不著覺，無法用言語表達，因為能夠見證我多年的努力再次獲得大學和業界的肯定，最後想到送純金戒指給我做賀禮，並委託金舖師傅在戒指的內圈刻上獎品的名稱和日期。此時他精神尚好，只是每天需要定時服用藥物。此外，我也沒有忘記把這好消息告訴李鵬翥先生，他對我在澳門幾十年來的事業，從開始就一直很支持和關心，包括我在澳門的所有音樂動態、在大學工作的進展、新書發佈等。他聽到這消息後，第一反應就說：「早就應該晉升」！然後誠意地祝賀我並問候思維。我很慶幸能夠趕在第一時間就告訴他這好消息，想不到幾個月後他與世長辭，而那次就是我最後一次和他通話了。能夠認識李先生，一位永遠站在正義一邊的報業鉅子，是我一生的榮幸。

思維仍然很喜歡聽我在家彈琴，我們通常在家附近散步或去茶餐廳飲茶，晚上我在他床邊陪他休息的時候，做我們細心挑選的十字繡風景畫，我覺得這樣的小日子過得很溫馨。我盡量抽更多時間陪伴他，推他坐輪椅散步，欣賞周圍的景色，煮他喜歡的食物。他有時自己用手去轉動車輪，或是住醫院期間，用手推開醫院走廊通道的門，企圖可以幫我省力，但我還是不能避免地弄傷了腰椎。他見了很心痛難過，幸而及時得到駐院醫生的醫治，很快就痊癒了。每天早上，他堅持等到我離家去大學上課之前吻別我，自己才去休息，並重覆用同樣的句子叮囑說：「不要太忙啊，做好自己份內工作就好，不要管別人的事，早點回家啊！」我常抓緊下課後第一時間，擠上連站立都有困難的公車飛奔回家看他，因為知道他在家焦急地等候我。若遲了些回家，他會很在意我有沒有帶他喜歡的零食去哄他，否則會生氣。

2016 年獨居的二哥，突然在香港家中心臟病發去世了，這消息來得很突然，令我們難以接受。此時琪琪早已從台灣畢業回來，她陪我去香港參加喪禮，那次全部六兄弟姊妹和家屬等到齊。2017 年我第二次獲得理工的「優秀教師」獎，琪琪代表行動不便的爸爸出席了我的頒獎典禮。典禮之後她興高采烈的帶著學生送的大束鮮花回家稟告父親，笑稱我的獲獎感言講得最好，思維聽了之後非常得意地笑，並小心翼翼的把一朵朵鮮花放入花瓶裡。次日又再興高采烈地送純

金戒指給我做賀禮，並委託金舖師傅在戒指的內圈刻上獎品的名稱和日期。這次我故意請他替我選款式，因為他選的款式帶有屬於他個人喜愛的品味，增加戒指獨有的親切感。戴上之後他輕聲說：「將來我離開這世界，你看到戒指總會想起我吧。」我理解他的心情，鼓勵他：「很多七、八十歲的長者都沒有你那麼精神呢！」現在我戴他送的每一件首飾，都會想起他曾經對我說過的話，以及其背後代表的深厚情義。

思維陪伴下完成的十字繡風景畫（2015）

永別
守護天使

思維日漸消瘦，聽力和視力衰退了很多，當年竭力保護我的英雄，如今竟然那麼虛弱無助了。我從心底裡替他難過，非常理解他的心情，明白他不願意接受自己不能照顧自己，不能走路的現實，更不想給我們帶來負擔，加上病痛折磨，所以越來越容易發脾氣。我盡量發揮我的耐性和毅力去照顧他，煮他喜歡的義大利粉，只要他在我身邊，我心裡就覺得踏實。有一次我被派去廣州公幹三天，交托琪琪和護士照顧他，當我晚上趕回來奔向他床前，他用力擁抱我歷久不放，千言萬語都盡在這瞬間表露無遺了。我怕他擔心，不敢告訴他因為走路太快，在拱北回關口的路上摔傷了膝蓋呢。同一周內，我收到三哥在美國因心漏病手術失敗去世的消息，怕影響思維心情不敢立即告訴他。

某天思維很關心地問我：「我去世後你們夠錢用至終老嗎？」我回答：「肯定無問題，琪琪會很快在澳門完成碩士學位並找到工作，完全不用擔心。」然後又問：「是不是她代替我以前做的那些家務？」我回答：「當然是，她很孝順。」他低頭看看伏在輪椅旁守護他的 Bobo：「Bobo 還在，雖然老了，走路慢了，但仍可以繼續陪你。」過了幾天，他忽然興致勃勃地和我回顧以前在弗萊堡認識的那段甜蜜時光，香港天台屋和小公主出世那段幸福日子，以及搬來澳門共同建立這個家的經過，近年的工作成就等，還邊講邊露出滿意的笑容。

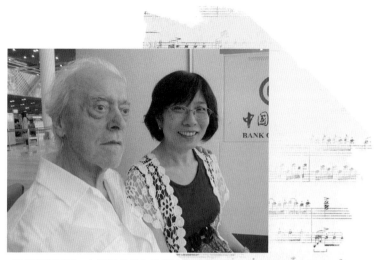

琪琪暑假回澳，在澳門機場為我們拍照（2012）

三哥來澳門探望我們（2017）

Bobo（2016）

我讓他像小孩般依賴我，親自照顧他日常飲食，無論日夜，隨時有需要可以呼喚我。雖然我很累，但我願意成為他的依靠，保護他盡量讓他少受些苦，珍惜彼此在一起的每一天。最後一次住醫院，因為心臟衰竭，病情反覆，受了很多折磨。醫護人員向我們投訴他每次都在我離開醫院後，自己立即拔掉點滴的針，並且不肯接受醫護人員餵食的頑強態度。因此，我和琪琪每天輪流探望他幾次，陪他進食，我有時通宵守護，希望讓他獲得更多精神上的支持和慰藉。

我永遠不會忘記，2018 年最後一次替他修剪指甲，我握住他瘦到皮包骨的手撫摸，他用憐憫的、不捨的眼神望著我說：「非常感謝您多年來耐心的陪伴，可惜我不能再繼續陪你了。」我回答：「我也多謝你多年來對我堅定不移的愛。」我把頭靠在他懷裡，他接著說：「我覺得我將會有一天突然暈倒就去世了，若這一天真的來臨，請你不要替我難過，因為我很愛你。」我只能點頭回應，因為眼淚已經奪眶而出了。

還記得 41 年前剛認識他只有幾個月，有一天他告訴我很喜歡一套叫《金剛》（King Kong）的電影。他覺得對我的感情就像電影中的金剛，後來還以「金剛」作為自己的花名。那時我專注於學業，沒有把他這番話放在心裡。然而經過以後幾十年相處，他用實際行動證明了他的比喻是恰當的，無論何時何地，金剛赤誠的心由始至終都沒有變，直至生命最後一刻。

住處附近的餐廳（2015）

思維生日（2016）

金剛與我（2017）

思維曾經告訴我，他喜歡天主教儀式的喪禮，由神父誦經祝福，骨灰龕安放於我們住處附近的墳場教堂旁邊，那麼可以方便我們去探望他，一切如願進行。哀悼會當天我很多學生、同事、親友、同學、家長、思維的兩位主治醫生、在維也納認識的香港同學等出席。特別感動的是從香港過來，身體抱恙、行動不便的大姐和姐夫的慰問。以前我在香港或澳門演奏，大姐都一定興高采烈地帶朋友出席捧場，向她的朋友介紹我時，總喜歡加一句：她是我「唯一摯愛的妹妹」。而她也是在我人生很多重要的時刻，堅持陪伴和支持的唯一姊姊。

我把當天的照片傳去義大利給思維生前最疼愛的外甥女馬麗。她回覆說：「無盡的感恩，你讓我舅父獲得他一生中最幸福的歲月。」為了讓自己盡快從憂傷的困境走出來，我沒有向學校請喪假，仍然照常上課，而且比平時更加投入的教學，企圖利用工作去代替日間的胡思亂想，因為在忙碌的工作過程中，負面情緒能夠得到暫時的緩解。可惜仍被少數敏感的、關心我的學生發覺我最少有三個月時間失去了平日的笑容。可是，五個月之後 Bobo 也相繼去世了。

我對思維的緬懷永遠不會停止。由於一直未能釋懷，我有了找人傾訴的想法，為了更深入地探討問題，我閱讀了很多有關人生哲學、心理學、情緒管理的書籍，從這些充滿智慧的作者的文章裡得到很多啓

發和開解。我開始寫日記，把負面的想法以及對思維的思念全部寫在日記裡，然後自己再用旁觀者的角度去閱讀和分析。這樣又過了幾個月，心情稍為好些了。後來我向一位研究靈魂學的朋友請教，她感應到往生者一直以不投胎的靈魂身份陪伴我、保佑我。她還教我把想對他傾訴的事寫在紙上，拿到墳前或寺廟燒給他，他是會收到的，他一定會為了我能繼續好好地生活下去而驕傲。

Bobo（2018）

聖庇護十世音樂學院講座（2020）

我現在已經在大學退休幾年了，琪琪幾年前在澳門取得藝術碩士學位之後，也有了穩定的工作。我覺得自己年紀越大，可以教琴的日子就越少，所以更加要珍惜有限的生命去專心工作，選擇一些值得的，或自己喜歡的事去做，同時注意健康和運動。近幾年收的少量學生都是我以前的學生介紹的，他們大部分學習態度認真，學習成果還是令人滿意的。我最感興趣的，是可以幫助他們去追尋音樂的夢想。此外，我有時還主持講座、大師班、師資培訓班，音樂學院考試或比賽評核等。我繼續投稿《澳門日報》，寫一些關於鋼琴教學心得的文章或生活散文，近年還獲收錄於《2019-2020年澳門文學作品選》及《澳門筆匯》期刊裡。

　　上述這些超過了以前的業績，如果能夠和思維分享，可以想像到他會多麼高興啊！沒有他的分享，再多的虛名對我本人也似乎沒有多大意義了。所以在三年前，我特別買了一個高身的玻璃櫃，與他本來放古董鐘、法拉利跑車模型的玻璃櫃相伴，以後想讓他分享的所有消息和物品都收藏在這櫃裡面吧。

鋼琴大師班（2021）

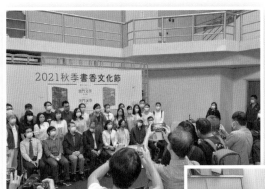

以作者身分應邀參加書香文化節，
中間行左第四位（2021）

師資培訓班（2022）

後記

在漫長的寫作過程中，每當我努力地回憶，動筆描述已經埋藏在心底裡幾十年的往事，以及那些對我很有影響力的前輩時，心裡難免引起觸動，因為他們大部分已經離開了這個世界。我想，如果沒有他們的安排、栽培、引導、幫助、鼓勵、愛護或提攜，就不能成為今天的我。同時，在回顧過去的經歷裡，發覺所有的銜頭、榮譽和業績也只不過是通過努力所獲得的外表裝飾，能夠擁有真摯的情誼，才是最值得珍惜和感恩的。

這本書後面大部分章節寫於 2022 年 6 至 7 月，同期新冠肺炎的變異株 Omicron BA.5 在澳門大爆發。政府為了迅速阻止疫情進一步擴散，宣佈澳門進入相對靜止狀態，市民只准外出購買生活必需品，及去核檢站做核酸檢測。女兒琪琪在此期間不用上班，且一個人負責張羅所有生活所需物品，悉心為我購置防疫裝備，還關心此著作的進度，幫忙整理圖片等，使我心裡感到莫大欣慰。

最後，衷心感謝戴定澄教授對我的鼓勵和支持，特別是在外國度暑假期間，仍然抽時間閱讀本書電子稿，並在回澳的隔離酒店寫了那麼美好的「序」，實在令本書生色不少。

音樂隨我

教學獎盃和獎狀（2008-2021）

出版書籍（2006-2022）

離開大學那天，熱情的學生集體送我感謝卡（2019）

153

出版書籍

2006 年 11 月《鋼琴技巧練習指南》。北京人民音樂出版社第一版，2022 年 6 月第十四次再版。

2011 年 9 月《鋼琴教學問與答》。廣州花城出版社第一版，2022 年 1 月第三次修訂版。

2013 年 11 月《簡明鋼琴藝術史》。廣州花城出版社出版。

發表文章

1975 年 8 月 2 日：《在維也納學德語》，《澳門日報》，新園地版。

1975 年 8 月 24 日：《海外寄簡——中國來的學生》，《澳門日報》，新園地版。

2001 年 7 月：《兒童學習鋼琴的具體條件》，《澳門製造》第 3 期，藝術高等學校刊物。

2007 年 8 月：《淺談鋼琴教學的幾個問題》，《鋼琴藝術》，人民音樂出版社。

2009 年 11 月：《從優秀音樂人才的培養談澳門的音樂環境》，《人民音樂》，總第 559 期。

2010 年：《澳門青少年鋼琴教學問題探討》，《澳門理工學報》第 2 期，總第 38 期。

2010 年 3 月 22 日：《為甚麼孩子不願意練琴》，《澳門日報》，文化教思版第 7 期。

2010 年 5 月 31 日：《不願意練琴的改善實例》，《澳門日報》，文化教思版第 12 期。

2010 年 5 月：《聽蔡崇力鋼琴獨奏會後有感》，《鋼琴藝術》，人民音樂出版社。

2010 年 8 月 23 日：《兒童成功學琴的個案》，《澳門日報》，文化教思版第 18 期。

2010 年 12 月 13 日：《兒童學琴動機的激發》，《澳門日報》，文化教思版第 26 期。

2011 年 6 月：《俄羅斯鋼琴學派對中國鋼琴藝術發展的影響》，澳門《中西文化研究》總第 19、20 期。

音
樂
隨
我

2012 年 8 月 2 日：《流行音樂之王米高積遜的表演藝術》，《澳門日報》，文化 / 演藝版。

2013 年 10 月 28 日：《從米高積遜談童年對人生的影響》，《澳門日報》，文化 / 教思版第 21 期。

2017 年 4 月 19 日：《我的摯愛》，《澳門日報》，文化 / 鏡海版第 16 期。

2017 年 6 月 15 日：《如沐春風聽費玉清》，《澳門日報》演藝版第 24 期。

2018 年 3 月 22 日：《讓人如沐春風的費玉清——寶島最溫柔男聲》，《澳門日報》，文化 / 演藝版第 12 期。

2018 年 8 月 16 日：《聽費玉清演唱會有感》，《澳門日報》，文化 / 演藝版第 32 期。

2019 年 1 月 31 日：《儒雅溫婉的小哥——看費玉清告別演唱會》，《澳門日報》，文化 / 演藝版第 4 期。

2019 年 9 月 26 日：《費玉清最後告別澳門演唱會》，《澳門日報》，文化 / 演藝版第 38 期。

2019 年 11 月 3 日：《精神分析領域的經典之作——危險療程》，《澳門日報》，文化 / 閱讀時間版。

2019 年 11 月 20 日：《親愛的，你在彼岸過得好嗎？》，《澳門日報》，文化 / 鏡海版第 47 期。

2020 年 1 月 13 日：《要不要學鋼琴？》，《澳門日報》，文化 / 教思版第 1 期。

2020 年 8 月 17 日：《貝多芬的「音樂森友會」》，澳門文化局 IC。

2020 年 9 月 14 日：《彈鋼琴的興趣培養》，《澳門日報》，文化 / 教思版第 17 期。

2020 年 9 月 22 日：《藝文芝士：一代樂聖的誕生》，澳門文化局 IC。

2020 年 11 月 9 日：《鋼琴老師的使命》，《澳門日報》，文化 / 教思版第 21 期。

2020 年 12 月：《鐵漢柔情》，《澳門筆匯》，第 75 期。

2020 年 12 月：介紹兒童繪本：《洗星海的音樂之路》，《澳門筆匯》，第 75 期。

2020 年 12 月 21 日：《為甚麼要參加鋼琴考級試》，《澳門日報》，文化 / 教思版第 24 期。

2021 年 1 月 14 日：《貝多芬誕辰 250 周年紀念音樂會》，《澳門日報》，文化 / 演藝版第 2 期。

2022 年 6 月 4 日：《舊事今說——半世紀前的留學生》，《澳門日報》，新園地版。

2022 年 7 月 16 日：《隨筆——破釜沉舟》，《澳門日報》，新園地版。

音
樂
隨
我

音樂隨我

Art 007

書名：　　音樂隨我──感恩遇見一切真摯的情誼
作者：　　梁劍英
編輯：　　Angie Au
設計：　　4res
出版：　　紅出版（青森文化）
　　　　　地址：香港灣仔道133號卓凌中心11樓
　　　　　出版計劃查詢電話：(852) 2540 7517
　　　　　電郵：editor@red-publish.com
　　　　　網址：http://www.red-publish.com

香港總經銷：聯合新零售（香港）有限公司
台灣總經銷：貿騰發賣股份有限公司
　　　　　地址：新北市中和區立德街136號6樓
　　　　　電話：(866) 2-8227-5988
　　　　　網址：http://www.namode.com

出版日期：　2023年1月
圖書分類：　藝術及音樂／自傳
ISBN：　　　978-988-8822-25-6
定價：　　　港幣98元正／新台幣390圓正